胡筆標準

千百年來第一人，
創造出毛筆的標準

作者 / **胡厚飛**　　毛筆示範 / **張文昇**

胡厚飛搭配書藝家的製筆工藝，製作出4到21公釐共18種尺寸，每種尺寸3種長度，每種長度3種彈性，計162種筆性，供書畫家依篆、隸、楷、行、草書，選擇對的筆性，揮灑出自己的個性。

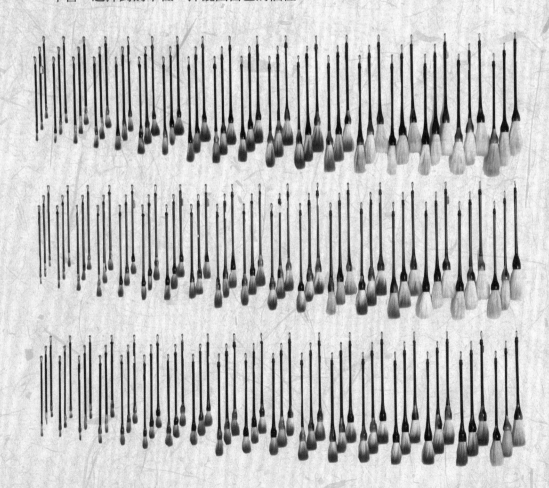

目錄

自序

規格化的胡筆，成就大師風采

要算學習書法的淵源，可能是受益於人生軌跡的薰陶。現在的我在閒暇之餘，點個沉香，賞玩水滴、硯台，甚至興致一來便在紙上揮毫，就像喝茶一樣，會上癮。

不愛讀書的我，卻愛上毛筆字

家父是軍醫退伍，一九六〇年在內湖開了一間診所，家境屬於小康範疇。因為是獨生子，家父對我的期望很高，家教甚嚴。

從小到大，記憶力一直都是我的短板，從來都是考試的常「敗」將軍，也讓我對讀書這件事，採取「最低標準」的態度——考過及格線。當過學生的我們都有過一個經驗：企圖裝病請假。還記得因為愛玩，沒有寫作業，在那個年代只要沒寫作業一定會挨打，只好想了一個辦法：晚上睡覺時，故意不蓋被子，凍了一整夜，強忍著頻頻顫抖的身體，只希望因為感冒發燒而不用上學。結果，身體一切正常，不僅得準時上學，到了學校還是照樣被飽打一頓。

唉！早知如此，昨晚應該鑽進棉被先睡飽，免得兩頭虧！

那時候的內湖，還是屬於台北市郊區，常常被同學戲稱為「鄉下」。方濟中學讀書時期，接觸了更多不同家庭的同學，使得我的思想、形色與眼界自然逐漸寬闊，至今仍有一年兩次的同學會，與這些「台北的」同學談天，聊著學生時期的趣事、糗事。

其中一位同學現經常翹課到山上軍營的撞球店打彈子，有次打得煩了，他便提議去溜冰，從此我倆就成了圓山冰宮的常客，也加入了北極熊冰上曲棍球隊，感受到在課業中從來沒有過的成就感，努力增進溜冰技巧，也讓我當了幾年的隊長，直到入伍。

成功嶺受訓完後，抽到了「金門部隊」的金門，接著被送到士官隊受訓。那時的士官隊，訓練嚴格自不在話下，除了體能、戰技、領導統御之外，當然也要上莒光課。

當時都是用大字報來上課，而大字報都是由隊上的老士官長用毛筆寫成。紙上的字筆勁恢弘，讓我在課程中，不自覺地用手在大腿上不斷地模仿，自此之後，士官長的毛筆字便烙印在腦海中，直到現在仍不曾褪去。

一次退貨危機，意外找到工程專長

退伍之後，想要打拚事業，卻沒有一技之長。拒絕家父為我安排的工作，毅然決然選擇到貿易公司從基層做起，想著反正什麼都不懂，而貿易可以接觸許多行業，從百業中尋找性向吧！

直到有一次，台中製造三十六英寸、一百一十公分長的大型水管鉗出口至法國，卻因為鉗口斷裂而被退回。工廠師傅也找不出原因，正苦惱之際，我也跟著進行了解，後來發現原因出在銑床加工時，轉角處呈 L 狀，由於轉角處過於直角，產生了應力集中，自然從該處斷裂。我隨即便提議將刀子轉角磨成圓弧狀，如此就不會再有應力集中的問題。

「對啊！我怎麼沒想到？」突然，老師傅脫口而出。

這時我才發現，雖然我的記憶力比別人差，但對邏輯分析、機械結構的應用、力學等部分，比別人思路更加敏捷而準確，從此在工具這條路一走就是四十年。

五專讀的是華夏食品工程，對於工具機械的相關知識零了解，只能一切從頭開始學起，跟著到處跑工廠、看各種機器加工技術，但這樣的自學也只能學點皮毛，於是到三重找到一位技術高超的師傅，從拿銼刀、鋸子，到操作車銑床、電焊，再加上從供應商學到設計零件、製圖、發包、加工組裝……，無一不學。

既然求學過程不精采，沒有漂亮學歷，那就創業吧！學歷不影響我的學習研究，也不影響專事工程的探索。那時的我什麼都做，什麼都學，因為這是我的強項，所以學得比別人快，也幸運地成了一名事業和興趣合而為一的快樂人。

一九九四年，我設計了單向棘輪扳手，五年後，又設計了換向棘輪扳手，從此世界的梅花扳手就成了棘輪的天下，特別是二〇〇九年，接受日本享譽盛名的工具品牌介紹雜誌《工具の本 Factory Gear》的專訪，報導中還稱我為「棘輪扳手之父」。

《工具の本 Factory Gear》vol.5（發行所：株式會社學習研究社，2009 年 3 月 10 日發行，ISBN 978-4-05-605405-7，專訪頁面 P118 ～ 119）

以下為《工具の本 Factory Gear》專訪的中文翻譯：

訪問 GEAR WRENCH 之父——BOBBY HU

回到十年前的工具業界，帶動世界的工具之一是附有棘輪結構的 GEAR WRENCH。

當時就連現在已有名氣的工具品牌「GEAR WRENCH」還尚未誕生，因此，為了追溯 GEAR WRENCH 的源頭，我們好不容易找到了「GEAR WRENCH」之父，來跟我們談論 GEAR WRENCH。

我們在去年的工具書「加州工具」篇當中，介紹過距今約八十年前，美國已有找到棘輪扳手的始祖。事實上，在十年前的日本，工具界知名廠商 KTC 等，也有棘輪的產品——即現在梅花扳手的前身，當時也是炙手可熱，大家等著買，但是現在的主流卻是棘輪要小、頭部輕巧方便的棘輪扳手，不但使用上特別取勝，更在瞬間席捲全世界，也成為技師工作上最主要的使用工具。

現今世界各國的棘輪扳手種類繁多，真正稱為「GEAR WRENCH」要屬丹納赫集團——B 台灣廠商 LEAWAY，丹納赫集團現在算是與 STANLEY、SNAP-ON 並列的三大工具製造廠之一，在世界工具業中具有非常大的影響力。

這次，訪問到擁有「GEAR WRENCH 之父」美稱的 BOBBY HU。

BOBBY HU 早期在台灣工具的始祖——周家工作，學習製造工具的技術之後，周家的長男創立了利維，BOBBY HU 在此擔任開發的職務。（關於與利維的關係這邊尚有許多的故事，

如果下次有機會的話再詳述）

一九九〇年代中期開始，同樣是台灣廠商開設了一家稱為「KABO」公司，此公司製造了和現在原型幾乎一樣的無齒棘輪扳手，在德國引起一陣騷動，雖然價格是一般扳手的六倍之高，卻仍然經常缺貨，當然這也在原產國台灣掀起一大話題。

但是BOBBY HU提出此扳手的看法，卻是此產品棘輪裡使用的軸承種類體積較大，不易做出安定的產品，且此轉動時無聲的聲音型態，不易受到市場的看好。

基於種種思考，一再地突破

BOBBY發明了現在的GEAR WRENCH，用的是現在主流七十二齒棘輪，零件內裝的是採用強度、耐久性高的METAL-INJECTION組立方式。

在這之後，BOBBY從利維退職，創立了HI FIVE公司，也漸漸做了許多獨創性且豐富的製品。

關於造成轟動的「GEAR WRENCH」，BOBBY說：「最初在做此產品時，很多人都不看好，一致認為這只是一時的流行，很快就會過時，但是我堅信一定會大賣，為什麼呢？因為它不但可以單獨使用，還可以活用接上不同的配件，使之變成一個廣泛被使用的工具，可能性非常大。

現今世界各地，我認為對很多使用者來說，尚且不能沒有棘輪扳手，所以我還會繼續設計更多、更優良，且讓大家愛不釋手的工具。」

◆ SHOW ROOM 裡，展示著 HI FIVE 在各展覽場中，展示的 HI FIVE 的 GEAR SYSTEM 商品，此 GEAR SYSTEM 銷往世界各國知名的品牌商。

◆ BOBBY 已從利維退職，不可使用「GEAR WRENCH」的專利。

◆ 擁有「GEAR WRENCH 之父」美稱的 BOBBY，為了證明使用上的方便跟簡易，棘輪扳手的大小即是測定的基準，為此 BOBBY 還特別製作了簡單易操作的展塊來測試。

◆ 「REVERSE GEAR」，此為 BOBBY 的專利。

◆ 擁有「GEAR WRENCH 之父」名稱為 LOGO，取而代之的是 U 型片展現了出眾的耐久性。

◆ 銷往全世界知名大廠的棘輪起子，品質優良是一貫的口碑，其中的秘密是此 U 型片，此

◆ BOBBY 所創造的 IDEA TOOL 銷售到全世界不同的工具業者，各位讀者，其中說不定有人正不知情地使用著 BOBBY 所設計的工具呢！

◆ 在利維退職之時，所受贈的感謝狀，至今所設計的產品，都刻印在上面。

◆ 當然「1995.1 GEAR WRENCH」也刻在上面，另外還驚奇地發現許多有趣的產品。

◆ 「工具真的很有趣！」愉快的時間在這之間悄悄而過，沸騰的熱情，時間已由白天進入夜晚了，對於工具的大談闊論，也成了最好的酒餚。

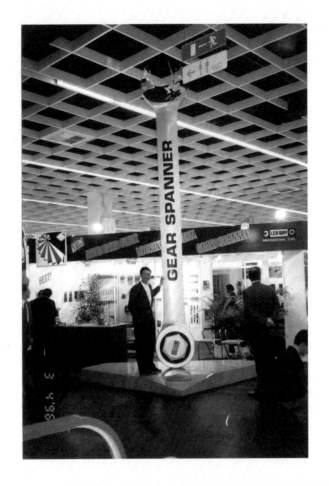

一九九六年三月，剛好為棘輪扳手開發成功的次年，有幸參與世界最大的德國科隆五金暨 DIY 展（INTERNATIONAL HARDWARE FAIR COLOGNE, IHF）。

為了一炮打響讓大家認識這個新產品，我設計了一個科隆展有史以來最高的展示品——六公尺高，實際製作前僅靠前一年的目視高度，最後成品只差十公分就會碰到屋頂，所幸有驚無險。那一年，「GEAR SPANNER」自然是鎂光燈的主角，也成了當年展場上大家相約碰面的明顯標記，從此棘輪扳手成為專業技工不可缺少的基本工具。

「什麼時候退休？」有人這樣問我。

「做到生命結束為止！」這是我不變的回答。截至今天，在手工具的領域中，我仍不停地研發創新，更成為我的活力泉源。

重拾毛筆雅趣，與張老師結莫逆

然而，在中年時期，遇到了人生低谷。

三十八歲那年（一九九三年），因為相信朋友，被騙了兩千萬元，從此扛著債務，每天工作十六小時，這種生活模式一過就是十二年，到了五十歲生日時，事業才大致步上正軌，如此將大部分的時間花在工作上，之前的休閒愛好早已被遺忘到一旁。

有天，好友送了一盆松樹盆栽，當作我的五十歲生日禮物，欣賞之餘，驀然驚覺人生已過了一半，該是開始放下腳步、修護身體零件的時候了。從那時起，每個星期天帶著家人逛花市、玉市，成為固定行程。直到有天上午，我在建國花市文藝特區看到賣毛筆的攤位，腦海中突然閃過了土官長的字，一時興起，便拿起一旁試寫的毛筆，沾著水就在水寫紙上寫了起來。

身為雙魚座B型的我，天生具有浪漫細胞，在學生時代，自然對畫畫很感興趣，退伍後仍會興致一來就畫個幾筆，只是進入社會摔了一跤後，浪漫情懷早已被藏在心中深處。也許是天性，當在建國花市攤位上拿起筆的一剎那，當初喜愛畫畫、寫字的浪漫細胞又開始活了起來。

我把寫字當作是在畫字，特別喜愛行書，因為它可以隨意揮毫，由此表現出不同的體態，

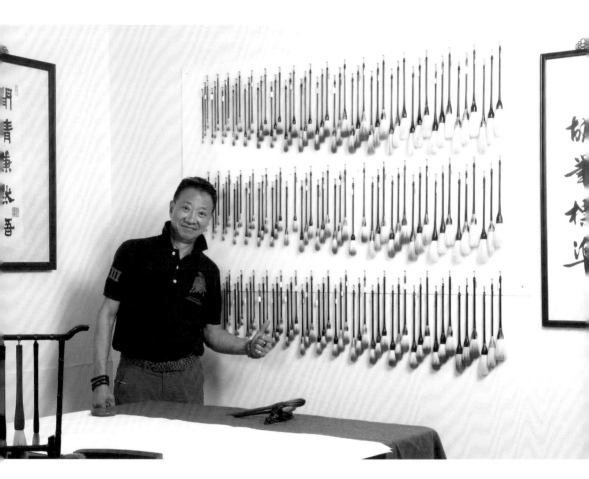

從知筆到玩筆，我並非為製筆而製筆，而是希望解決實踐中的問題，才是我研究的目的。

根據不同的心情，會有不同的風格、不同的快意。再次來到毛筆攤位，終於見到攤位老闆——張文昇老師，看到他隨手一揮，與士官長相同的筆勁，讓我看得手癢，卻因為大師就在面前，故而不敢班門弄斧。

看著張老師的字，自己在一旁偷學，也是過癮。從此，每週六上午就會到張老師店裡談書法、寫寫字，從各種字體開始聊，聊到後來發現原來毛筆有諸多特性的差異，自古毛筆沒有標準，儘管是相同的人製作，這批與下批毛筆的筆性也會不同，難怪張大千到日本訂筆時，一次就訂五百支。

現代化器械與整合經驗，展現規格化胡筆

近年來，玩起沉香、宜興壺、普洱茶、盆栽、紅酒、黑毛柿、奇楠、日本花器、傳統手工弓、筆墨紙硯等藝術品，追補失落的青春，和張文昇老師認識後，更想對毛筆找出一種合適的製程，

土結香奇

土結香奇

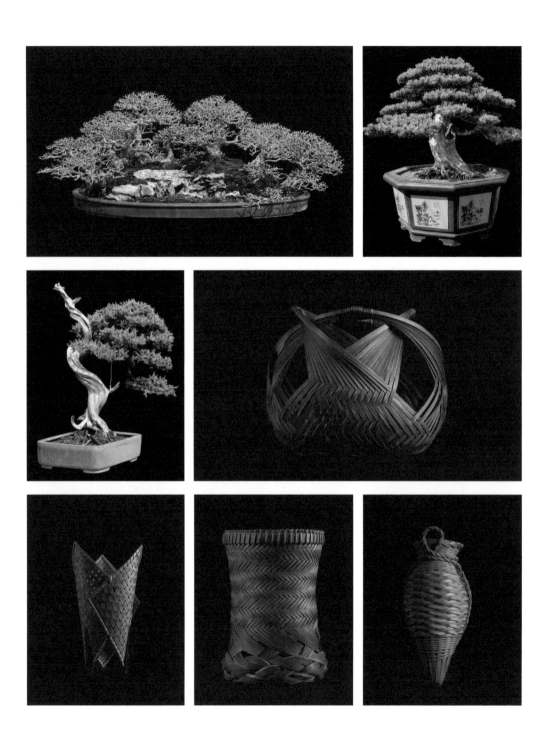

也來一次革命創新，評估自己，我只對於可視、可觸、可執行的現狀思路敏捷，對製程規劃有關係的細節有感。

我不是為了製筆而製筆，而是希望解決實踐中的問題，換成一支支規格化、可複製標準的筆，才是我研究的目的。我堅信，古來所有觀念、理論都不會是玄而又玄，而是經由無數個實證構成。差異的是今天的我，擁有現代化器械，以及整合結構的經驗，形成具體可行的規格化製筆。

我不是學史的人，搬弄理論非我專長，但是理工背景的影響，我從部分典故的邏輯架構下，串引的全文：前半部「知筆」，必須了解一下文房四寶的小故事，並且認識字的緣由，再領略八大書體之美；後半部「玩筆」，詳載我胡氏製筆的標準，並申述製筆、選毛的黃金比例等種種，最後用書寫人生、實踐傳家藝術做結尾。

身處藝術多元、寬鬆、自由的年代，讀者可以各擇所需。我在寧靜的專業環境中說筆論理，期待同道朋友給予支持，且指點二二的機會。

知筆

書墨人生，運「筆」帷幄不將就

古代文人墨客可以題出一手好字，在於對筆的講究，展現出豪壯不將就的態度。今人學習書法，拜科技進步之賜，需要收放自如、運轉自在的筆，不難。

胡筆的製作，讓現在與過去的自己重新相遇，重回初心，正是人生至樂。

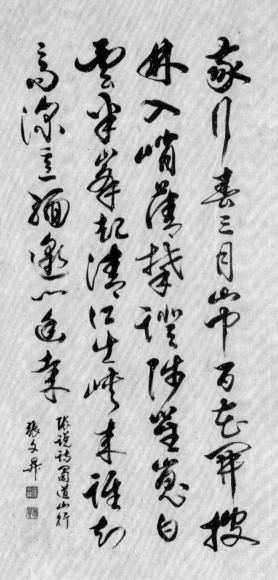

我行春三月，山中百花開。披林入峭蒨，攀蹬陟崔嵬。
白雲半峰起，清江出峽來。誰知高深意，緬邈心幽哉。
　　　　　　　　　　　——唐・張說〈過蜀道山〉
　　　　　　　　　　　　　　張文昇 ◎ 書法

01

關於文房四寶之首，你該知道的事⋯⋯

筆、墨、紙、硯，是東方人的「文房四寶」，它們不只是書寫的工具，其中「筆」更是蘊含千年的傳統瑰寶。

正所謂書法要寫得好，書法家的技藝固然重要，工具也佔了不小的因素。清代楊賓 [註1] 曾說：「書之佳不佳，筆居其半。」筆到底重不重要，一出手便能知道。

文房四寶，相映成趣

走進文人墨客的書房，懂得識貨者，不只會看到書桌上擺放的文房四寶，相對也會關注著──水滴、筆洗、筆舐、鎮尺、墊布、筆架這些輔具。

以筆架為例，筆架可分為平放以及垂吊式，平放時看起來像是一座山的造型，因此又被稱作「筆山」。

筆架的選擇視個人喜好為之，有些書法家甚至只是將木頭一刀砍下去，就作為放筆的架子

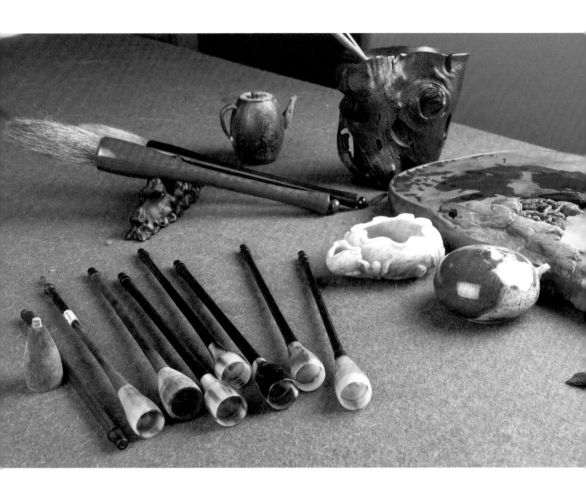

一支好筆不只是取決於筆毫，筆桿也是其中至關重要的一環，書體的流變與形成可能與此息息相關。書法已經遠遠凌駕感官之上，一「筆」畫開，驚「墨」拍岸，捲起的前路就由此繼往開來。

硯滴又稱水滴，當墨汁太過濃稠時，專門用來加水，以調節濃淡的器皿。

使用，這種豪邁作法，因人而異。相比之下，書法的另一項器具「硯滴」，它的細緻度可就不一樣了。

所謂的「硯滴」是磨墨後，當墨汁太過濃稠時，專門用來加水，以調節濃淡的器皿，又稱「水滴」，大部分都是兩個洞、沒有蓋子，將它浸至水中，水會自然流入形成對流。硯滴擁有各式大小及形狀，有些會製成茶壺的樣子，工匠在上面作畫，最後燒製成瓷器。

硯滴的文化源自於中國，一開始僅是古代文人雅士把玩、收藏的器皿，後來到了日本才更加發揚光大，直至現在，日本還有許多專門製作水滴的工匠。

這些精巧細緻的硯滴，售價通常落在數百元至千、萬元不等，材質從瓷器、柴燒、鑄銅、竹頭、鑄鐵等，可說各式各樣、千奇百怪，從造型簡易至精細釉瓷燒物件，越是名家出手，價格不在話下。一次遊逛建國花市的途中，看到路旁販賣的水滴覺得甚是可愛，從此以後，家中便慢慢增加了近千個硯滴，造型各異其趣，甚少重複。

其中，有一只江戶時代的琳派【註2】漆器，距今已有一百多年歷史，結合硯台、水滴形成一個相當精緻的文房雅硯。

琳派漆器上頭通常有著高雅華美的紋樣裝飾，以金銀粉等材料繪畫、雕刻、鑲嵌於漆器上的技法，也被稱為「蒔繪」，隨著製作技術與時代的進展之下，陸續有「研出蒔繪」、「平蒔繪」、「高蒔繪」、「肉合蒔繪」等技法出現，成為一種極致的藝術，收進國寶級的美學殿堂。

「高蒔繪」的風氣正是由琳派所帶起，精緻立體，意匠巧妙，我所珍藏的這只硯箱蓋子背面就有「光琳」的落款，琳派有許多傳人，有此落款的雅物應該就是尾形光琳家族的出品。

收藏傳統工藝是一件絕佳妙事，越是獨一無二的物件越顯珍貴，玻璃、金工……，一旦可經由人工複製、重製，反而少了些許收藏價值。文房之寶，寶在無法複製，貴在歷史的痕跡，每一項文房四寶各領風騷，就只怕「若臨歧舌不知韻，如入寶山空手回」。

運「筆」帷幄，或站或坐不將就

現代人想要寫得一手好字，首先得挑選一支拿握順手、筆尖滑順、不易斷水的鋼筆或原子筆，走進文具店，總能看見一整排的筆櫃，以及上頭早已被塗畫滿滿的試寫紙——試筆的重要性，不言可喻。

喜好寫字相贈的文人墨客，身上總不能沒有一支像樣的毛筆，古代書法家對於選筆的講究，更是有過之而無不及。

「工欲善其事，必先利其器。若用張芝筆、左伯紙及臣墨，兼此三具，又得臣手，然後可以逞勁丈之勢，方寸千言。」是哪個狂傲的人，膽敢以下犯上，甘願冒著殺頭之罪，說出這樣桀驁不馴的話？正是魏晉時期的書法名家韋誕【註3】。

韋誕曾奉皇帝之命題署宮殿匾額，卻嫌棄皇帝親賜的筆墨，要求三樣書法用具——張芝【註4】做的筆、左伯【註5】製成的紙，以及他自己研發的墨，如此一來才能題出一手好字。

文具店裡滿排滿櫃的鋼筆、自動筆、原子筆，有粗有細，有長有短，紅橙黃綠藍靛紫，顏色應有盡有，站在筆櫃前的我，也時常望之興嘆。啊！什麼時候毛筆也能如此這般？

毛筆從小學就被灌輸有大中小三種尺寸。可是，除此之外呢？有的字體適合大筆寫小字、有的字體適合小筆寫大字，寫出來的筆韻就是不一樣，若都一樣不是太無趣了嗎？所以我們決定從筆徑四公釐一直到二十一公釐，共十八種筆徑任君挑選，創出自己的筆韻，好不快意。

這裡我們不免要溯源談談舊歷史，以前的毛筆多為細筆桿，主要原因在於方便「轉筆」，當初聽到的時候，有些訝異，古人也跟現在的學生一樣，時常倚坐課桌前轉動筆桿嗎？

「此『轉』非彼『轉』。」我的朋友張文昇老師笑笑地說。

轉筆，乃是一種來回轉動筆桿的用筆方法，

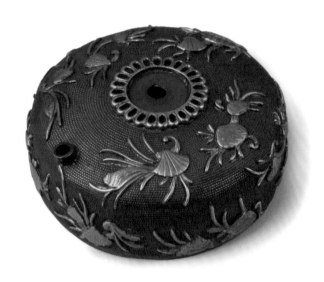

絕大部分的水滴都是一物兩洞，上洞是排／進氣，下孔為進水和滴水用。

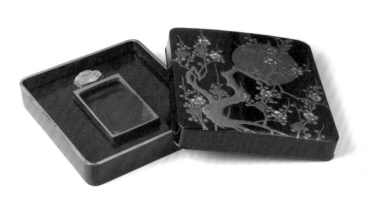

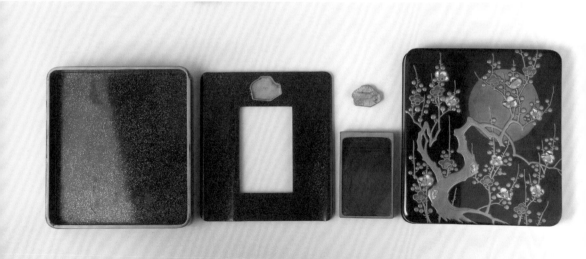

這是江戶時代的琳派漆器，結合硯台、水滴成為一個相當精緻的文房雅硯，距今已有一百多年的歷史。

胡筆標準

影響到古時書家的執筆方式。再者，唐宋之後，桌椅才開始普及，因此以前古人寫書法採用的是「站立懸腕」，也就是「轉筆取勢之法，不論是在涼亭外、古道邊，或是在大山下、弱水河畔，隨停隨寫，暢意便捷。

再者，因為站立書寫，一手拿紙，一手握筆，運「筆」帷幄，或站或坐更是不能將就。加上唐宋當時慣以站立書寫，選用北方冬天雪地的狡兔背脊毛，稱作宣筆或紫毫筆，既硬且韌有彈性，方便轉筆取勢，也方便書寫小字，展現鋒齊腰強的勁道。於法之上，求得方便門，並非便宜行事。

根據歷史資料，桌椅普及後，書家墨客開始習慣坐姿、手腕倚桌寫字，慢慢地就不再轉筆運指了。

與之同時，漢代以前的筆桿「細為王道」，也是為了能夠運轉自如，時至今日，回看本書「胡筆」細骨肥臀的特色——筆桿越細，頭越大，能讓手的觸感更為靈敏，再次感受轉動筆桿的樂趣，於是乎有了「一百六十二種胡筆標準」規格的開創，獨樹一幟，不讓滿櫃滿排的原子筆專美於前，提供想要學習書法的初學者，更能方便找到適合自己，收放自如、運轉自在的用筆。

站在應有盡有的「胡筆滿櫃」面前，不用興嘆艷羨，更希望提起你的手，讓我們的字裡行間也能感受這份生活意趣。

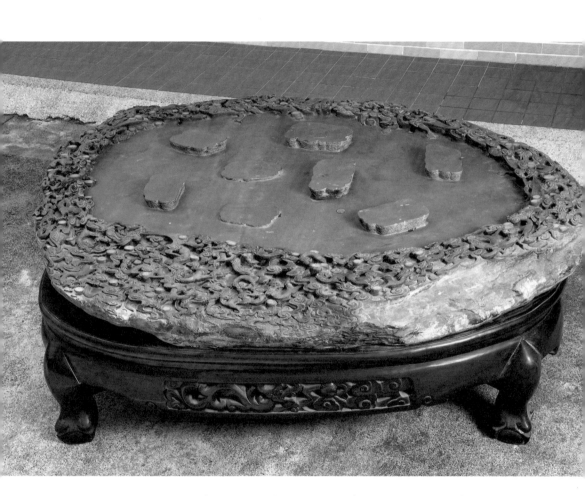

這塊端硯長 1.6 公尺、寬 1.3 公尺、重約 1.3 噸,周邊雕龍圍繞,是台灣最大的端硯,就叫它龍王硯吧!

胡琴標準

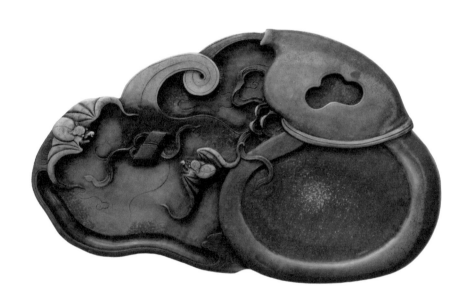

硯台屬「發墨」之器，有陶、泥、石等各式材質，論工藝，重品相。

胡華標準

墨水於其間，就像是一汪泉，
看似清清淺淺，實則深不可測。

胡筆標準

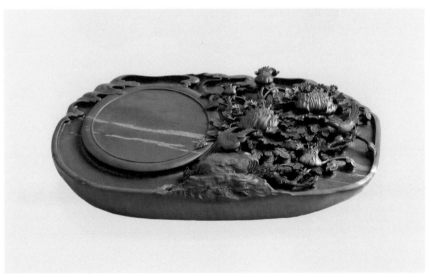

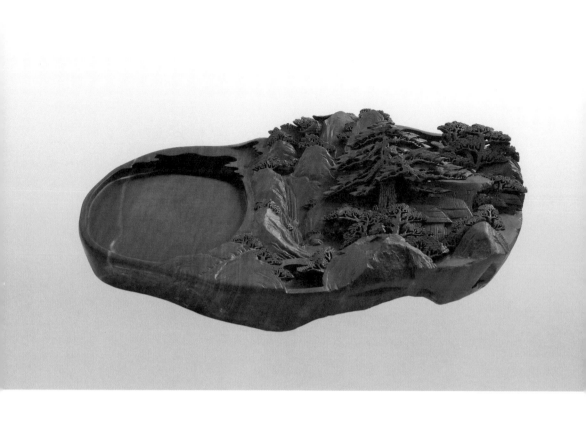

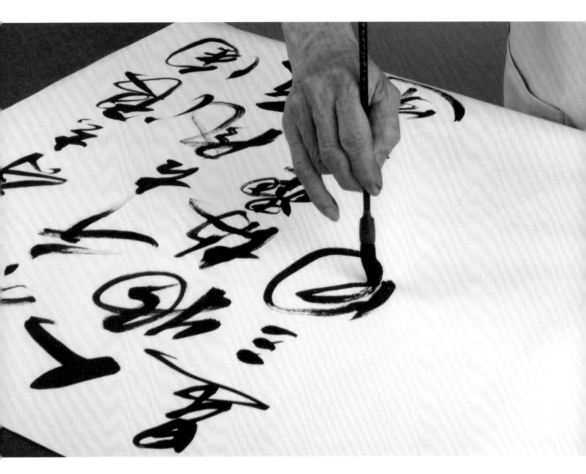

隨著時代演進，書寫工具由萬斤千頂，到輕盈如羽，一路從大壁揮灑，再到小家碧玉，
紙上轉乾坤，「字」途同歸。

臨硯蘸墨，一展胸臆

墨，是毛筆的動力來源，蘸墨提筆，始能一展胸臆。

硯台屬「發墨」之器，有陶、泥、石等各式材質，論工藝，重品相，用手撫摸，如嬰兒之肌，滑潤細緻即為上品，沾水試硯，如船過無痕，墨水於其間，就像是一汪泉，看似清清淺淺，實則深不可測。

我的書房裡收藏了各式各樣、大小不一的硯台，相傳「四大名硯」——端硯、歙硯、澄泥硯、洮河硯，而我的主要藏品多是「名硯之首」的端硯，特別是出自老坑，累積下來大約已有上千方。好的端硯，除了天生材質的特性成就它的好發墨外，還有組合成分具有多種色澤、紋路變化，再加上工藝師的巧思奇技創造出各種松柏、荷竹、雲月、山水，在磨墨之際亦可神遊雕刻的意境中，也是另一種情趣。

除了硯台，老硃砂也是我的心頭好。硃砂墨【註6】是古代皇帝眉批時使用，比一般墨塊沉重，磨出的顏色也是沉甸甸的暗紅，這種紅往往被稱作「狀元紅」，古時，除了作為眉批之用，也用在試卷批改、抄寫經文等重要事務上。

當代的硃砂多被列為管制用品，原因在於其含有汞等重金屬物質，獲取純硃砂的管道越發不易，相較古時「狀元紅」的純正，現在的硃砂墨大都摻入其他原料取代，重量、密度和顏色一看就不對，毫不討喜。不過，老硃砂到了近代，多半價格昂貴只能作為收藏品觀賞，再也捨不得提用了。

胡業標準

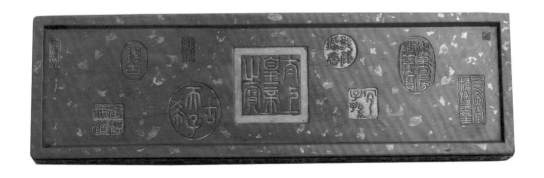

紙上轉乾坤，字裡小團圓

延續說下來，漢代造紙之前，多採用絲帛和竹簡，更早則是鏤刻在金石龜殼上，書寫工具由萬斤千頂，到輕盈如羽，一路從大壁揮灑，再到小家碧玉，紙上轉乾坤，「字」途同歸。

然而貴帛賤紙，由於紙張便宜，自然蔚為風行，再加上紙軟可捲，有了捲軸就方便拿於手，成了穩定書寫的依憑，不過那時的紙張織造仍有長度限制，無法達到三丈三尺，這才會有許多的壁上書或壁上畫，流傳至今，現在看來仍是大氣潑灑、氣韻生動的名作，也是另種「紙不限大，有神則靈」。

當時古人習慣立書（站立書寫），紙材需要捲握之外，材質更講求硬挺，具有韌性不易破的特質，成為書寫選紙的潮流。

隨著時代進步，造紙的技術也不斷精進，為了配合不同的書體、不同的筆法，篆隸楷行草的書寫速度，對應到紙的吸水性、滑順度，差別很大，選錯紙張就像山路和高速公路選錯了車，事倍功半。（左列書畫紙歸類，提供選紙的參考準則）

書畫紙歸類，作為選紙的參考準則：

■ 長纖（棉紙）：樹皮製、重複畫不易破損、大多用於作畫，尤其渲染。

■ 短纖（宣紙）：草類製、易破、較適合寫字，不適合潑墨。

◇ 生宣（不加礬）：較吸墨。

◇ 半熟宣（半礬）：加一點礬，小吸墨，有慢慢暈開的效果。

◇ 熟宣（全礬）：加礬，目的讓寫、畫不易暈，較不吸墨。

• 隸篆：蘸墨較多，故容易暈開。因此適合使用厚生宣或雙宣；墨會往內吃，不易暈開。

• 行草：用薄生宣，太厚會拖不動。

• 熟宣：用於工筆畫。

• 半礬：多用在寫小楷或嶺南派山水畫，不易暈、拖得動，且不會很快被吸乾。

註1 楊賓（一六五○─一七二○）：清朝書法家，浙江山陰人，字可師，號耕夫，別號大瓢山人、小鐵，工書法，人稱「楊大瓢」，著有《柳邊紀略》、《金石源流》、《大瓢偶筆》。

註2 琳派：本阿彌光悅、尾形光琳、尾形乾山分別是日本美術史上的重要人物，他們三人都與琳派的發展有著深厚的淵源。琳派是由本阿彌光悅和俵屋宗達創始，由尾形光琳、尾形乾山集大成，之後由酒井抱一、鈴木其一在江戶確立下來，也稱作「光琳派」。

註3 韋誕（一七九─二五三）：曹魏書法家，京兆人，字仲將，是著名的書法家，工草書，有「草聖」之稱。

註4 張芝（?─一九二）：字伯英，瓜州縣人，張奐之子，著名書法家，擅長草書，更獨創「一筆書」，曹魏書法家韋誕稱他為「草聖」，歷史上尊為「草聖」，書法被稱為「今草」。

註5 左伯：生卒年不詳，東萊人，東漢書法家，字子邑，善於寫八分書，改進造紙術，所造的紙人稱「左伯紙」。

硃砂：呈現大紅色，帶有金屬光澤，屬於硫化汞的天然礦石，又稱為辰砂、丹砂、赤丹、汞沙。《神農本草經》記載可養精神，安魂魄，列為玉世上品，然而主要成分硫化汞可能導致汞中毒，造成神經與肝腎病變等，因此藥物已被禁止使用。

02 書法跨越視覺藝術

書法，毫無疑問是視覺藝術的範疇，但僅止於此嗎？

書法講究的是筆韻，而且八大書體在書法家的揮灑下各能表現不同筆韻，別具一格，一眼即可看出是誰寫的。

尤其書法是由文字組成，在視覺藝術的範疇外，多加了一層文義的傳達，因此人們在欣賞書法時，也讀它的詩詞字義。詩詞字義配合不同書法家、不同筆韻而有不同的感覺，那感覺已不再只是視覺藝術，它是一種思想和視覺的組合，這也就是書法耐人尋味的地方。

字這麼小？原來古人這樣寫字的！

古代，讀書人日日與毛筆相伴，筆之於他們而言，就像是農具之於農夫，他們用筆為鋤，將紙作良田，用墨在紙上勞作，完成曠世佳品。毛筆，對文人來說，就是平凡日常的書寫，都是一種彌足珍貴的抒發。

一支好筆不只是取決於筆毫，筆桿也是其中至關重要的一環，書體的流變與形成可能與此息息相關。每次到故宮看到古人寫的字，小得可以跟一粒米相比，不禁納悶：「古人的字都這麼小嗎？」這可以從出土的簡牘帛書中一窺究竟。

「簡」的尺寸大多為長條形，長度大約在六公分到十多公分之間，寬度卻連一公分都不到，它們可不像電視劇裡演得那樣寬大厚實，根據測量，一個字僅僅只有〇‧二至〇‧五公分左右，一般小楷也寫不出這麼小的字啊！

原因就出在古代能夠拿來書寫的紙張很少，可用來書寫的材料只能就地取材，這些材料不外乎樹皮、竹片等，但平整的部分很少，想要多寫幾個字，就必須將字寫得細小，因此筆桿越細，運筆的筆跡自然就會小了許多，仔細觀察會發現，就算字再小，每個字的起、行、收等動作都交代得相當完整。

原說「古來無大字」，果然事出有因，就拿最經典的《蘭亭序》、《祭姪文稿》來說，甚至是王羲之【註7】的尺牘都是小字啊！想想今日各式紙張、各種尺寸，隨意揮毫，好不快意。

毛筆收藏，盡顯身分品味

過去，寫得一手好字，可以贏得官職地位；如今，書法不再是求取功名的利器，毛筆不再被大眾拿來當成日常書寫工具，反而成為休閒娛樂、修身怡情的雅好，更成為藝文人士的品味收藏。

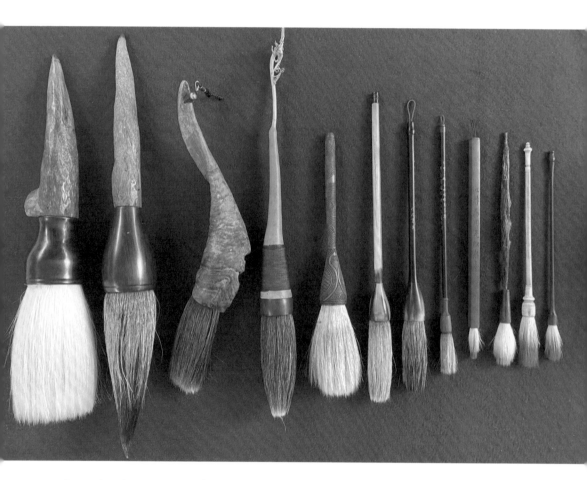

左一、左二為用沉水沉香木製成，價格不斐。左三為羊角製成，旋轉造型還頗為順手。
左四為葫蘆製成，柄輕，造型天然。其他也是各種奇形怪狀的筆桿。

認識張文昇老師之後，每週六的「談筆論藝」時間，是我期待的放鬆時刻。一路下來，漸漸深入認識毛筆，每當遇到販售毛筆的店家，總會不自覺地被毛筆筆桿精美的裝飾吸引住目光。

毛筆的製作到明清時期達到歷史巔峰，統治階層所使用的毛筆，製作上精緻華麗，表示著他們身分地位「高大上」，風尚所至，民間使用的毛筆，便十分注重裝飾和美觀，在筆桿的紋飾上，達到了前所未有的豐富。

《文房肆考圖說·筆說》一文說道：「漢制筆，雕以黃金，飾以和璧，綴以隋珠，文以翡翠。管非文犀，必以象牙，極為華麗矣。」

顯而易見，清代筆桿的裝飾製作，已達到精湛完美的工藝水平，文人雅士以收藏精美毛筆為雅趣，此時的毛筆不僅作為書畫工具，時常是當作餽贈心儀賢者的藝術品，以表達敬重。

因此，清代毛筆是一種送禮與身分的象徵。

夢到毛筆，是一個好兆頭？

「我昨天夢到毛筆，這是有什麼含意嗎？」一天，與朋友話家常時，他突然說道。

那天下午，我們都當了一次周公，個個為他進行解夢。

說到夢見毛筆，我便想到曾經聽過「江郎才盡」的故事。

江淹在年少時，就能寫得一手好文章，不僅官職做到光祿大夫，在文壇上還享有盛名，大

家都尊稱他為「江郎」。但到了晚年時，他的文筆卻變得平淡乏味，毫無特色，作詩也退步了。

便有傳說，稱他某夜在冶亭獨睡時，夢見一名自稱是東晉的大文學家郭璞朝他伸手，並對江淹說：「我有一支筆放在你那兒已經很多年，現在可以還給我了吧！」江淹往懷裡一探，果然找到一支筆，隨即將筆歸還給郭璞。

從此以後，江淹便文思枯竭，再也寫不出好的詩句了，這是「江郎才盡」的典故由來。但也可說是江淹失去了一支好筆，怎麼寫都不順手，寫不出好字，也就沒有靈感，因此寫不出好詩詞了。

但是，夢到筆的徵兆，更多的是吉兆。

據說當你夢見毛筆時，預示著做夢者在財務上會有好事發生，也表示你是十分注重傳統文化的人，非常適合從事寫作方面的工作，成為一名文人。

若是學生夢見毛筆，便預示著在學習上非常用功，努力便可以得到相應的回報，考上理想的學校；若是上班族，則預示著職位將會往上一個階層調動，薪水自然水漲船高。

這些筆的機樞兆頭，不妨當作一種趣談。

胎毛筆，纏繞著祝福

大家一定聽過胎毛筆，這是唐代以來存在的製作習俗。

所謂的胎毛筆是嬰兒出生後第一次理下的頭髮，所作成的毛筆，古人認為胎毛具有靈氣，

可以避邪，故用來製作成毛筆，更具紀念意義。

但是每個人的胎毛筆，一生只有一支，所以胎毛筆並不適合拿來練書法，只能作為紀念品收藏。

「為什麼做胎毛筆？」

「因為想要子女成材啊！」

古代，入朝為官是光宗耀祖的大事，因為當官需要考科舉，一手好字增添生色文章，而毛筆便是獲取加分的工具；因而「筆」代表著文化知識，以胎毛製筆便是祝福孩子長大後，能夠獨占鰲頭。

胎毛筆又名「狀元筆」，相傳唐朝時，有一名書生因為家境貧窮，買不起毛筆，便找來一撮胎毛及動物毫毛，自行製成毛筆。後來上京赴考高中狀元，從此民間便認為是胎毛的靈氣讓他高中，便把胎毛筆稱為狀元筆。

寓意吉兆的典故，讓家長希望為孩子留下永久的紀念，並藉孩子自己的毛髮之筆，福澤他的輝煌人生。

胎毛筆又分二種，一種是可寫，一種是不可寫。有些孩子髮量少，就混入狼毫做成可寫的胎毛筆；另一種髮量多的，則做一支純胎毛筆，此種筆不可用於書寫，毛性太軟毫無彈性，僅供紀念；還有剩下的毛，才加入狼毫，再做一支可寫的胎毛筆，那就更加有意義啦！

古人運筆之奧妙，在於「力」

整個書法藝術體系中，用筆是十分重要的事，清代周星蓮強調「用筆貴用鋒」，筆毫的末梢就是「鋒」。擅長用筆者，筆鋒挺而健，能夠掌握指腕的力量。他們講究的是，利鋒可以出勁險，意思是力透過紙背，這種力是轉筆「取勢」的力，不是用力的力，取勢是一種準確控制快速發力的圓滿境界。

這種取勢的「力」，無疑需要迅速、果敢、順手的筆。不管我們翻到古人論書的篇章，每個形容書寫動作快速、用筆力量遒勁有力的比喻舉目皆是，諸如「龍威虎震」、「銀鉤蠆尾」、「鸞跂鴻驚」等，不勝枚舉。

事實上，勁險的「取勢」需要的是「速度」。筆的運行速度，指的是筆運行的疾澀與快慢，但「疾」並不代表一味追求速度，仍然需要行筆的技巧。一般而言，寫楷書時，速度要慢些；想要擁有行草的靈動，書寫行草時，則要快些，展現正書的穩重。

筆的運行速度並非一成不變，而是要根據書體時緩時急，交替前行。古人運筆的奧妙之處，就在於對筆鋒的控制，一支筆在手中轉動，你想要它起就起，要收就收，無論是什麼樣的筆劃，均可以下筆成形，筆勢自然。所謂「用筆千古不易」，正是如此。

洗筆的講究

前面提到了毛筆的選擇多麼重要。筆毫是運筆書寫的重點，但想要維持毛筆的壽命，如何

午後品香

胡華標準

洗筆是至關重要的一環，這也是初學者容易忽略的問題。想要寫出滿意的作品，適手的毛筆是關鍵。所以，在文房四寶當中，毛筆最需要被捧在手心珍惜。

硯台可以隔段時間再清洗，隔夜的墨，謂之宿墨；毛筆就萬萬不能偷懶，每次用完都要認真清洗一次。當墨水乾掉之後，墨汁中的膠會凝固筆頭，久而久之，筆毫發脆，容易斷裂，筆桿裂開，甚至彎曲而無法使用。

洗筆的過程中，筆頭始終需要朝下，用手指輕輕撥弄筆毫，千萬不能用力搓洗，以免造成筆毫損壞。那麼要洗多久呢？把毛筆提出水面，用手指輕輕擠壓筆毫，當滲出的水沒有過多墨色，這支毛筆基本上就算是清洗乾淨了，最後只要把殘存的水用手指或衛生紙擠出，洗筆就完成了！

毛筆洗完後，筆頭不能向上放置，殘存的水分會下滲到筆桿裡，導致筆桿裂開，最終使筆頭脫落。因此，儘量將筆頭向下懸掛，這樣毛筆會自然烘乾，筆毛分散，便於下次使用。

不過，聽說大師黃賓虹【註8】作畫結束後不洗筆，反而在衣襟上擦乾，是因為筆裡的墨汁已經用盡，但我們畢竟不是大師，無法做到他的水準。回頭還是好好洗筆，因此，毛筆是文房四寶當中，最需要大家好好珍惜。挑對毛筆、善待毛筆，久了自然就會寫得愈來愈順手，好作品就會應運而生。

必然不菲，若想要寫出滿意的作品，自然得仰仗好毛筆，因為好的毛筆價格

胡筆標準

註7

王羲之（三〇三—三六一）：東晉時期的書法大家，有「書聖」之稱。王羲之在書法史上有著深遠的影響，被後人譽為古今之冠，其代表作《蘭亭集序》被譽為「天下第一行書」，但真跡皆已失傳，如今我們看到《蘭亭集序》皆為後人所臨摹的帖子。與其子王獻之合稱「二王」。

註8

黃賓虹（一八六五—一九五五）：名質，字朴存、朴人，別號予向、虹廬、虹叟，中年更號賓虹，以號著稱，為中國近代山水畫畫家。

03 倉頡作書？——其來有「字」的緣由

相傳倉頡【註9】造字的當下，一時驚天地、泣鬼神，彷彿點燃一道熊熊火光，將原始和文明給區隔開來，人類從此告別了結繩記事，進入符號文字新紀元。

由刻到寫，字與筆的傳承流變

從符號一路演變為文字，源自人類生活記事的基本需求，那些符號像是日夜、買賣、卜筮、醫方、地誌、山川的流向與更迭。

正所謂有字就有筆，那麼過往是用什麼「筆具」來紀錄呢？儘管古時拿的可能是金石、鐵棍或尖木來鏨刻輪廓，當然這些也是筆的一種形式。

明代羅頎【註10】《物原》記載：「伏羲初以木刻字，軒轅易之以書刀。虞舜造筆，以漆書於方簡。」正好說明了筆的演化，慢慢從木頭、石刀，才真正有了毛筆，轉「刻」為「寫」，成為後世蘸墨書寫的基底。

說到這裡，就不得不追探毛筆的起源，相傳秦國名將——蒙恬【註11】使用枯木作為筆桿、鹿毛為筆毛，發明了筆。不過根據近代的學者考究，發現出土文物早已顯示，就在新石器時期，陶器上就有類似於毛筆的筆鋒花紋，使用類似筆的工具繪製出圖案，甚至有些像是先書寫、後契刻而成；商代的甲骨文中，也曾出現過「聿」這種描述握筆畫面的象形文字，「筆，從聿從竹。」正因古代毛筆的筆桿都是採用竹製，所以從竹，溯本求源，令人大為驚奇。

換句話說，毛筆作為人類悠久文化的象徵，早在西元前一千多年就曾在民間出現了，「秦以後皆作筆字」顯然只是文人的附會，而蒙恬僅是改良毛筆而已。但不得不說，他作為改良者，功勞亦不可沒。

關於毛筆的成型，大抵將筆桿一端分成多片，將毫毛夾在其中，使用細線纏繞住，最後再上一層外漆，這就是最早在湖南省長沙市戰國楚墓中發現的毛筆實體。

秦代的毛筆則是將竹管其中一頭挖空，將毫毛放入挖空的筆桿之中，最後再上膠黏緊兩者，相對於戰國時期使用細線纏繞的毛筆，製作方式有了很大的進展。

文人藉筆傳世立言

中國毛筆的筆桿大多由筆直的竹子所製成，竹刻毛筆是竹刻藝術中一項重要領域與成就，因此，筆字從竹，自然無庸置疑。

筆桿往往是毛筆收藏的重點，故宮「龍鳳管筆」正是筆桿收藏的代表之一。然而，相較裝

飾與珍藏用的筆桿，毫毛的演化，恰恰才是書體與毛筆轉變的關鍵。

身為書藝文化的工藝結晶，毛筆的樣貌經過時代的演進之下，筆毫也有了不同的嘗試，從兔毛、羊毛、狼毛，甚至胎毛，都曾被作為筆毫使用。唐宋時期，胎毛筆的製作在文人雅士間蔚為風行，甚至被視為書香門第的代表，當時由於處於書法藝術的鼎盛時期，筆毫的製作也超脫單一動物毛，進化為兩種以上的毛料。不同種類的筆毫擁有不同硬度，使用兩種硬度的毛料，可以使筆毫剛柔並濟，同時擁有軟硬兼備的書寫優點。

古代文人墨客對於筆的癡愛，除了為筆立傳，甚至為筆取上愛名，非三兩句可以說盡，因為深感興趣，便查了各個書家是如何「愛」筆！

韓愈【註12】曾將毛筆擬人化，取名為「毛穎」，煞有介事地考證其先祖寫了篇《毛穎傳》，勾勒出毛筆的身世，藉筆傳世立言，形成另一種詼諧幽默的美學。自此之後，「管城子」、「毛先生」等雅號，就在文人圈中流傳開來，一時之間，共襄盛舉。

「寫字之人豈能無筆？」自韓愈以後，中唐白居易【註13】稱筆為「毫錐」、馮贄【註14】喚為「龍鬚友」……，在在顯示文人書家對書墨工具不可化開的濃烈情感。

無聲之音，無形之相

簡單來說，好的書法，征服你的想像力。

當我們站在書帖之前駐足觀看──富有節奏感的運筆，提按轉折之間，彷彿演奏出「無聲

之音」；揮毫落紙，時而秀雅婉約，時而豪情壯闊，好像顯影出一張張「無形之相」。當毛

筆發展到了極致，相對而言，跟著歷史軌跡同步前進，字體自然也會跟著演變。

書法所用文字，由簡轉繁，自勻稱端正趨於圓滑流暢，一路經歷了許多新舊並存的時光，

然後才逐漸演進成為今日的模樣。當我們細數字體的易變，總的來說可歸納為以下幾大類，

包括甲骨文、金文、篆書、隸書、楷書、行書（行楷、行草）、草書。

最早出現的甲骨文，主要刻劃在龜甲獸骨上，使用於商代皇室卜卦問政之時。金文則是鑄

造在青銅器上的文字，又稱鐘鼎文，特色是圓渾、肥筆，氣勢雍容，此時的文字尚未脫離刻

字的時代。

直到春秋戰國時期，開始出現了大小篆書，大篆為繁、小篆較簡，書體結構呈現質樸之美，

寫法更趨工整勻稱。隨後，秦始皇統一天下，正式規範文字，所說的正是小篆這種規則化字體。

秦代盛行小篆之時，同時期尚有隸書通行於世，漢字的發展由古文字演進到今文字，隸書

的發明可說功不可沒。隸書以前屬於古文字階段，隸書而後，今文字開始流行，化小篆書體

為簡，呈現出秀麗婉約的樣態，橫豎變化，一波三折，現代漢字由此而生。

字體確立之後，隨之而來的是書體的演變。楷書的出現，除了省去隸書波磔【註15】，也是

為了規範草書的漫無章法。點、橫、豎、鉤、挑、彎、撇、捺，標準方正的「永字八法」【註16】，

互相呼應，一氣呵成，歸納書寫時用筆之勢。

「永」字，如果能寫出每一筆的精神，通常表示書家的楷書達到了相當水平，因而成為中國

書法的藝術準則。

書體的盛行是一種趨勢，而非衍生，行書與草書曾與楷書並行不悖。行書的結構，則介於楷書與草書之間，既可以說是楷書的草化，亦可以說是草書的楷化，近楷者稱「行楷」，近草者則稱「行草」。

中華文字四千年，從用來紀錄事物到要求勻稱秀麗，書寫自此，變成了一種富含文化藝術的獨門學問，一路從百姓日常庭院、講學書院，走入學術殿堂，可以釋形考據、釋義訓詁、釋聲音韻。

這些彌足珍貴的文字傳承，帶動了筆墨書藝文化的推動，其中，肩負文房四寶之首位的毛筆，無疑扮演著文字傳承之重要角色。

毛筆，身為獨一無二的書寫工具，不僅富含淵遠流長的文化象徵意義，也在文化之中，逐漸成為一項深具收藏價值的經典傳藝。

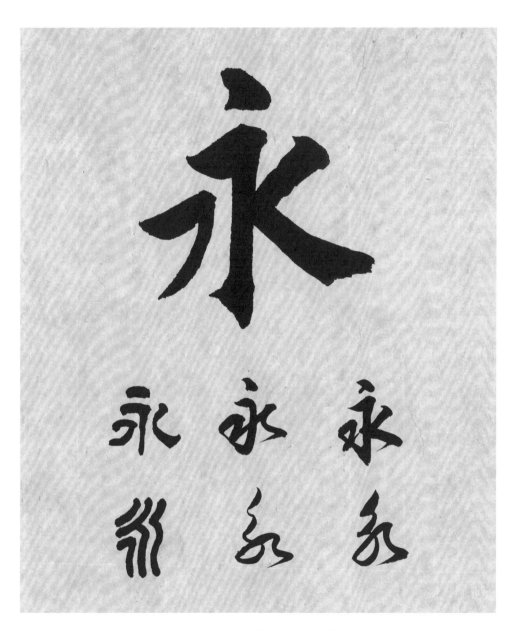

永字八法，古代書法家練習楷書的運筆技法，分別以
篆書、隸書、楷書、行書、草書等書體示範。

胡筆標準

註9 倉頡：神話人物，相傳倉頡是黃帝史官，生有雙瞳四目，仰觀天象，俯察萬物，首創「鳥跡書」震驚塵寰，堪稱人文始祖，發明文字，成為漢字的創造者，俗稱倉頡先師、倉頡聖人、制字先師等。

註10 羅頎：生卒年不詳，明朝人，字儀甫，著有《物原》一書，介紹古代先民的發明創造，諸如筆墨、鋸子、豆腐等。

註11 蒙恬（約前二五〇—前二一〇）：秦朝名將，祖居齊國，曾掌理司法文書，相傳發明了毛筆，根據《史記》記載：「恬取中山兔毛造筆」，後經考古發現在蒙恬之前已有毛筆，蒙恬應是毛筆的改進者，一九五四年於湖南長沙發現第一支戰國毛筆。

註12 韓愈（七六八—八二四）：唐代文學家、書法家，河南河陽人，字退之，自稱「郡望昌黎」，世稱「韓昌黎」，與柳宗元是當時古文運動倡導者，合稱「韓柳」，蘇軾稱讚他「文起八代之衰，道濟天下之溺，忠犯人主之怒，勇奪三軍之帥」，曾為毛筆立傳擬人寫成《毛穎傳》，著有《昌黎先生集》。

註13　白居易（七七二—八四六）：唐代文學家、書法家，字樂天，晚號香山居士、醉吟先生，後人尊為「詩王」或「詩魔」，唐宣宗曾褒白居易為「詩仙」，故人稱「敕封詩仙」，並與元稹齊名，號「元白」，與劉禹錫唱和甚多，人稱為「劉白」。著有《長恨歌》、《琵琶行》、《秦中吟》。

註14　馮贄：生卒年不詳，後有一說並無其人，僅是筆名，著有《雲仙雜記》十卷、《南部煙花記》。

註15　波磔：書法的筆法用語，一指右下捺筆。左撇曰波，右捺曰磔；二指筆劃；三指書寫。

註16　永字八法：古代書法家練習楷書的運筆技法，「永」字筆為——點、橫、豎、鈎、挑、彎、撇、捺，按各自的筆勢以八字概括為——側、勒、努（又作弩）、趯、策、掠、啄、磔。

04

入帖難，出帖更難——領略八大書體之美

過去的年代，西方人金髮碧眼的想像中，瓷器似乎與東方文化畫上等號，除此之外，書法卻是最富詩意的象徵，不只具有無可取代的歷史意涵，更賦予了與其他藝術表現融合的美。

那份美如詩如舞，如話如歌，就美在垂手頓足、字裡行間的氣韻。

「無言的詩、無形的舞；無圖的畫，無聲的樂」，每一行，每一字都在形容書法獨特的藝術魅力，毫無疑問地正是一種感官饗宴。書法的美在於柔中帶剛、剛柔並濟。

有人說，書法是線條的藝術，寫書法的人將自身的情感，借用筆墨寄託在富有立體感的線條之中，自然可以讓人賞心悅目。

書法，仕途的敲門磚

許多人對於書法，多少帶點又愛又恨的小情緒。

小時候對筆墨紙硯感到新奇，到了上學期間，卻總是被追著交出書法作業，一疊疊重複練

習的宣紙，心中興起一股對書法的怨懟。然而時至中年，陡然對書法產生興趣，藉由提筆靜心書寫，儼然有禪修的幾分趣味。

書法是古代學子進入仕途的敲門磚。

以春秋戰國時代為例，「禮、樂、射、御、書、數」的六藝；唐代科舉的六個科目中，書法是必考項目之一；選擇官員還要以「四才」為標準，而書法則是其中一才。因此，對於古人來說，書法字寫得不好，就沒有資格當官，當官的人，字哪有寫不好的？書法一下子同個人前程興盛聯繫了起來。

說到書法，不免聊一下它的歷史軌跡。書法是一門獨立的「藝術」，亦是世界上歷史最悠久的「文字」，由「六書」形成，雖然中間有個象形字，終究仍歸屬於文字的範疇。

眾所皆知，文字發展的本質和企圖是一致的，是為了能夠周全地表達心中所想，後來隨著時間的演進，便由簡單的圖形轉為易於辨識的文字，再從方正轉變為圓滑、由端正趨於流暢。

我們都知道，讓三歲的孩子「畫個圓」比「畫成方」更容易，可謂生來就會。因此，書體的演變無疑是為了能夠寫得方便、寫得快速。可惜的是，現代年輕人擅長的是敲打鍵盤，但是我們要是能寫得一手好字，這份藝術底蘊自能讓旁人對你刮目相看！

甲骨文是書法鼻祖？

當便利、快捷都有了之後，才是美觀。

書法的學習，與識字的路徑一樣，從來都沒有捷徑，唯一的一條路便是——臨摹。

不過，我們臨摹的目的是什麼呢？就是為了可以學習到古時候人們的用筆與造型。

關於臨摹的範本，記憶中，小學時期，學校必定臨摹的帖子有柳公權【註17】、歐陽詢【註18】，最常出現的非顏真卿【註19】莫屬了。字如其人，顏真卿的字表現了他剛正不阿的性格，難怪成為書法家尊崇的對象。

倘若畫一條山峰的曲線，由左至右的坡面，可以作為書體從起源到成熟的過程，其中以最高點作為魏晉時代。而「二王」（即王羲之、王獻之父子檔）的書法帶給人一種秀麗瀟灑之感，正是中國書法史上一個無與倫比的高峰，替那個時代孕育了無數的契機，造就了曠世天才！

回想當時還是小孩兒的我，即便是用紅描帖子臨摹名家的字，只能像其形，還是無法跟書法家一樣恢弘大氣。

說到書體的源流，就該從迄今為止最早的文字——甲骨文談起。

殷商時期的甲骨文，是用契刀單線刻出文字在動物的骨頭上，為了方便觀看，則須將字拓印出來。嚴格來講，只有到了甲骨文才稱得上是書法，因為它已經具備了中國書法的三個要素：用筆、結字跟章法。在此之前，都僅僅只是圖畫符號而已。

再來是金文，一種用毛筆將字寫在模子上，等到字刻好之後，再澆上金屬溶液；另一種方法則是在已鑄好的金屬器上用毛筆寫字，再使用力氣刻之，後人拓出，這才形成我們後世所見的文字。

用印方正，構體藝術的篆書！

大篆，是西周晚期的書體，是金文、籀文、六國文字的總稱，它們保存著古代象形文字的明顯特點。等到秦始皇登基後，下令統一文字為小篆，它呈現曲線圓滿、筆劃勻稱、結構嚴謹，是大篆的簡化字體。

篆體對後世的文字和書法藝術方面，都有深遠的影響。相沿至今，可以從很多正式的紀念品當中，看見字體都是以篆書為尊，甚至我們到店裡刻的正式印章，總是喜歡以篆體為主。

然而，科技越來越進步，便民的措施越來越多，例如現在的銀行可以使用簽名代替印章；消費時，也能用手機付款了，連簽名都不用了。

即便如此，我還是習慣蓋刻著篆體的印章，尤其寫完自己滿意的作品後，在宣紙蓋上紅豔豔的落款，心中總是有一種儀式感。

小篆　　　　　　　　大篆

隨著書法藝術的發展，每一種書體的筆法各不相同，篆書的筆法「俗皆喜長，然不可太長，長則無法，以方楷一字為半度，一字為正體，半字為垂腳」，不能扁，要圓，線條要虛實有力，「豈不美哉？」吾丘衍【註20】在《論篆書》便是這麼說的。

學好篆書，對學會隸書有著極大的好處。

唐朝人寫隸書之所以不如清朝人，便是因為忽視了篆書對隸書的作用，反而受到了楷書的影響。

蠶頭雁尾、一波三折的隸書

隸書的形成，又與秦始皇有關了。隸書是在秦朝末年開始流行的一種簡化書寫方式的字體，「案隸書者，秦下邦人程邈所造也。」性格耿直的程邈因得罪了秦始皇而入獄，因想戴罪立功，便想到入獄之前曾經當過獄吏，當時政務文書繁複，但小篆本不便於速寫，還費時費事，影響了工作效率。

於是，程邈簡化了篆書，將小篆改圓為方折，使中國文字脫離了象形，成為符號化的文字系統，創造出了容易辨識又書寫快速的隸書三千字。秦始皇看了之後大喜，不僅免了程邈的罪，還將他提升為御史，因這個官職很小，屬於「隸」，因而人們便把他編纂整理的文字稱為「隸」。

這個書體的出現，是書法史上的一次重大改革，此後就逐漸成為官方書體了。

隸書最明顯的特徵就是「蠶頭雁尾」，書寫橫劃中的起筆猶如蠶頭般，收筆有如雁尾般，因簡便需要，所以有別於其他的字體，那顯眼的波挑，相較於篆書，給人一種輕鬆飄逸的感覺。

因字形扁寬，加上左右平衡延伸，讓隸書體看起來穩重，而其典雅大器的美感，成為許多國際精品、珠寶商的手寫證書、貴賓邀請卡御用字體，無論是利用傳統毛筆，或是西方的鋼筆書寫，都可以讓拿到卡片的人感受到物品的隆重尊貴。

楷書，習字的基礎

我們再把時間調到魏晉時代。

現在一提到楷書，馬上就會聯想到唐代的歐陽詢、褚遂良【註21】、柳公權、顏真卿等人，那時候對於楷書的定義，與後世不太一樣。

楷書　　　　　　　　　隸書

魏晉時期，楷體並不叫作「楷書」，當時稱為「正書」、「真書」。正書規範了點、橫、豎、撇、捺、折、鉤，一點一劃均有規矩法則，後人便以此為楷則。其實，我們從名字就可以發現，楷書就是「可作為楷模」的書法字體。

剛開始學習書法時，經常拿楷書當作是基礎練習，因為它的形體是我們最為熟悉、經常可見的字體，再加上字形的端正、結構的謹嚴，一筆一劃寫得端正工整是基本要求，若想再學其它的書體，就會事半功倍了。

唐代是書學鼎盛的時代，帝王均享有善書的名號，加以政治、經濟、文化的發達，俗稱「盛唐」。而楷書亦如唐代國勢的興盛局面，真所謂空前絕後。書體成熟，書家輩出，在楷書方面，唐初的虞世南【註22】、歐陽詢、褚遂良、中唐的顏真卿、晚唐的柳公權，其楷書作品均為後世所重，皆奉為習字的模範。

明代的書法家豐道生【註23】認為「學書須先楷法，作字必先大字」，從大楷開始學起，如此一來便可以「足於氣而佈局促」，接著便可以學習中楷，以歐陽詢為臨摹對象，最後才是小楷，則以鍾繇為範本。不過，近代的書法家釋廣元則認為，初學寫字，中楷便可以了。

行書，書法大家的摯愛

在漢字的書體中，以書寫行書者居多，歷代的書法家細數下來，精於行書的大家也最多。

行書介於楷書和草書之間，沒有草書的難寫、難以辨認與放縱不拘，也不如楷書的嚴謹端

莊與中規中矩。行書是在楷書的基礎上發展出來的簡便書寫的書體，運用部分的草書，簡化了楷書的筆劃與筆形，同時草化了楷書的結構。因而成為實用性最強的書體。

行書又稱為「形押書」，相傳當時草書盛行，大都是用草書簽名，結果太過潦草，導致看不清楚、容易混淆，官方因此下令禁用草體，才能讓人看清簽名的是某人，造成形押書的產生。

王羲之是最具代表性人物，他的《蘭亭序》公認為天下第一行書。當時，唐太宗十分欣賞王羲之的作品，因而要求下人到處蒐集保留，甚至讓真跡跟著他一起陪葬，因為唐太宗的私心，所以我們現在只能欣賞到臨摹的作品了。

由於行書介於楷、草兩者之間，依照書寫者的情緒與情境而有不同的變化。當

行書

胡筆標準

心平氣和時，便可以偏楷而成行楷；意氣風發、情緒高昂時，則可偏向草書，而成行草，隨意發揮。全部的書體中，行書被認為是創作者抒發性情與流露情緒的一種書體了！

前一陣子有一波「寫字潮」，大家都相中了行書體，時至今日，許多人紛紛拿起了筆、寫起了行書，原因就在於它的流暢灑脫。

說了這麼多，需要特別注意的是，行書雖然書寫自由，卻不是隨便就可以寫得好看，還是必須練好楷書的基本功，才能寫好行書。

所以重點還是，耐心、靜心，和初心。

草書，歲月砥礪的書體

草書的起源，自古以來眾說紛紜，至今還是無法確認何時何人所創立。

草書

不過可以確定的是，草書原意是「用以赴急，本因草創之義，故曰草書」【註24】，就是寫得草率、快速的字體。為了發揮速寫功能，較為省略草率，自然不能工整，草草寫成，因此這種潦草字很難用於溝通交流，而且時間只要一久，就連書寫者自己都難以辨識。

不過，我們現在看到的、說的「草書」，是指文字統一，經過整理、美化與規劃後，可以當作溝通交流的「章草」、「今草」。

「章草」源出於隸，是由隸書速寫而成，因此帶有一點隸書的味道，但因為過於簡約，還是無法取代隸書成為官方字體。後來，草書在楷書的基礎下進一步發展，筆劃之間開始勾連，上下之間也可以連寫，隸書筆劃的某些特徵消失了，形成「今草」，是現今所流通的草書。

雖然草書狂放不羈、結構簡略，但並非隨心所欲地胡亂揮灑；草書仍有一定遵循的原則，必須顧及書寫時，前後文字的連貫、筆法及轉折，因此是需要基礎扎實的一種書體！

前面提到書法曾是中國讀書人的必修課，在時間的演進下，逐漸發展成為一門獨立的藝術。任何一種書體從萌芽到成熟，都需要歷經歲月的砥礪和洗禮，才能讓我們領略到書法之美。

今天，書法滲透到我們的生活當中，不論是街頭的廣告招牌、報刊的題名、過年的春聯，幾乎到處都能見到書法的蹤跡。書法的影響力度，可見一斑。

柳公權（七七八—八六五）：唐朝的大書法家，不僅是顏真卿的後繼者，其書法體惟懸瘦筆法，自成一格；後世以「顏柳」並稱，成為歷代書法楷模。柳公權的書法在生前便負盛名，民間更有「柳字一字值千金」的說法。

註18

歐陽詢（五五七—六四一）：與虞世南、薛稷、褚遂良並稱「初唐四大家」。他的楷書無論用筆、結構都十分嚴謹，成為後來書法初學者經常模仿的對象，被稱為「唐人楷書第一」。後人更將他的楷書結字規律歸納出「歐陽結體三十六法」。

註19

顏真卿（七〇九—七八五）：唐朝政治家、書法家。與歐陽詢、柳公權、趙孟頫並稱「楷書四大家」。

註20

吾丘衍（一二六八—一三一一）：又作吾衍，字子行，自號真白、竹房、竹素，別署真白居士、布衣道士，世稱貞白先生。元代金石學家、被認為是印學的奠基人。一生著述甚多，其中《學古編》被視為「印學之母」，為篆刻藝術史上最早出現的印論經典。

註21

褚遂良（五九六—六五八）：唐朝政治家、書法家，初唐四大家之一。擅長將虞、歐的筆法融為一體，方圓兼備，舒展自如。



註17

註22 虞世南（五五八—六三八）：唐朝詩人、書法家，初唐四大家之一。編有《北堂書鈔》一百六十卷，被譽為唐代四大類書之一，是中國現存最早的類書之一。

註23 豐道生（一四九二—一五六三）：初名坊，後更名道生。豐道生博學工文，尤精書法，恃才傲物卻懷才不遇，獨好於造假書，晚年窮困潦倒，貧病交加，後因勞累過度，得精神病而死。

註24 語出：西晉衛恆《四書體態》。

05

巔峰究極，如是筆毫風華

「我該買哪一種毛筆？」

「選擇毛筆不必求貴，但一定要求對。」在我選擇毛筆的當口，一位書法家朋友在旁邊輕輕地說了一句。

「只有剛剛學毛筆字的人，才會以為越貴的毛筆就越好用。」那位朋友拿起一支毛筆對我說。

所以說，毛筆選得不對，大大影響運筆的流暢，尤其是筆韻，選擇適合自己筆韻的筆，就顯得重要多了！然而最重要的問題是，根本沒有地方有那麼多的筆給你挑。

古時候，上至皇帝，下至平民百姓，都會借助毛筆來揮灑自己的奇思妙想，宣洩情懷。

文字應運時代而生，毛筆於是承接文字的多元化發展而成，今天書寫毛筆，不只是情緒的宣洩、心情的表達，更有人用書寫來靜心養氣。

從器械世界尋出古物風華

毛筆對書法人來說，就好比劍客手中的寶劍，文豪手中的那支筆，其重要性不必我多贅述，光是工具的選擇，就可以琢磨半天了。

現在，我們就從工具開始談起。

年屆知天命之年，從器械世界開始尋出傳統的古物風華，幾年下來，收集了不少沉香、角弓、硯台、花器、普洱等，也進入書寫的天地裡。手中的筆在宣紙上提頓、轉折，要方要圓隨心所欲，得心應手。

毛筆寫出的字，令其他書寫工具皆望其項背。但是在書寫中，常常苦惱於筆禿了，卻無法立即尋得合宜適用的筆，於是下定決心要來了解筆。從翻閱古籍探求，最早的毛筆究竟是誰發明的？查了許久，說得最多的還是蒙恬製筆，其實從前面單元，已經推翻這種說法。

然而就算追查出毛筆的出處，仍是無法得到好筆的來源；秉著科普研發的精神，多年齒輪手工具製造的專業，讓我興起用分類定規方式，研發一套誤差在彈性正負百分之五以下的「胡筆標準檢測儀」。

俗話說：「工欲善其事，必先利其器。」想要寫好書法，除了不斷地臨帖、端正姿態，成就書墨人生的第一步，乃是擁有一支好筆。更正確地說，擁有一支適合自己習性的毛筆，而且依據一種標準能製造出筆性穩定，且千百年永遠不變的筆，讓每一次創作都能得心應手。

毛筆不求貴，但求對

再度拿起筆的我，本著「探索」的精神，仔細搜尋了關於「毛筆」的知識，想要找出一支適合我的筆，成為一個能夠慧眼識「筆」的人。

該怎麼判斷一支好筆呢？古人總結了毛筆的「四德」——尖、圓、齊、健，就像君子有「禮義廉恥」四德一樣，微言大義。

翻了這麼多複雜的資料，最後整理了一個結果：一支好的毛筆，主要取決於筆頭的毛，筆桿只要不彎就好了！檢視筆頭的好壞，有人說端看色澤是否一致，或毛色的來源講究，但不可否認，筆毫是最不可忽視的一環。

不同階段、不同水平，學習不同的書體，練習的字大小也不同，對應的毛筆就會有不同的選擇跟考量。

毛筆可以選擇的種類很多，但根據筆性大致可分軟性、硬性和中性（在胡筆標準裡稱為標準），再依筆法習性又分長毛、中毛和短毛，三種長度乘上三種硬度，即每種筆徑有九種筆性，足可應付各種變化。至於毛料的選擇則統一選用狼毫【註25】，再依不同筆性配上羊毫、豬鬃等不等比例調配不同的彈性，但是長毛到了筆徑十六公釐以上已沒有狼毫可用，只有採用豬鬃、羊毫、尼龍毛等混配而成；中毛是十七公釐以上；短毛是二十公釐以上。

很多初學者選擇毛筆，往往都會買很貴的毛筆，誤以為是最好的毛筆，可以讓自己寫出美字。實際上，毛筆的好用與否，與價格的貴賤沒有關係。現代毛筆偏重賣相，很多毛筆的筆

桿做得非常漂亮，但筆毫栽得淺，出鋒又細又長。

「寫字時，一點勁兒都沒有，只有剛剛學毛筆字的人，才會以為越貴的毛筆就越好用啊。」

那位朋友拿起一支毛筆對我說。

所以說，毛筆選得不順手，就要耗費不少的力氣；選擇適合的毛筆，就省事多了！

如何挑選對的毛筆？

毛筆說白了，就是一種書寫工具，工具的重要屬性就是「順手」。

要找一支順手的筆，就要根據自身的書寫習慣、字體去做選擇。老書法家經過幾十年的摸索，掌握了自己用筆習慣，深知哪一種才是適合自己的筆；對於初學者來說，選擇適合自己的毛筆尤其重要。

經過和張文昇老師探討依各種筆法，配合胡筆標準的設計分類，這裡做出了一張選用建議一覽表：

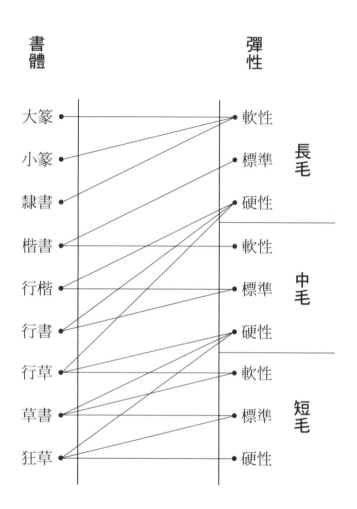

各種筆法建議選擇之筆性一覽表

每人依據個人習慣書體、書法風格或要學習的字帖，選用適合的毛筆，例如：書寫楷書時，建議選用長毛的標準彈性，或是中毛的軟彈性，因為若是太硬的筆，收尾不易控制。書寫隸篆時，建議選用長毛軟彈性的筆，這款筆的最前面五分之一處有羊毫的軟度，轉筆容易、收筆自如。書寫行書，建議選用長毛硬或中毛標準彈性。草書則建議選用中毛硬彈性，或是短毛的軟彈性和標準彈性皆可。至於狂草的行家，只有中毛的硬彈性和短毛的硬彈性，足以滿足豪邁的收放狂勁啦！

當然，這只是一種標準的建議，每位書法家皆可選用其它彈性，書寫不同書體，進而創造一種獨特的風格、專屬的書體，那才是豪氣的挑戰。

市場上的毛筆有各種型號，讓人眼花撩亂，不過仍有其規則可循。一般的商家都會依照字體大小與書體的要求，分為小楷、中楷、大楷。就算知道自己適合哪一種毛料製成的筆，又該怎麼從眾多毛筆中，挑出一支「好」筆？

當店家可以試寫時，直接上手試試，是最直接的辦法。

筆肚與試腰的關鍵

一支好筆除了看筆毫的長短之外，關鍵在於「筆肚」與「試腰」。

將毛筆蘸墨以後，筆肚渾圓飽滿才算合格。這代表了毛筆的蓄墨量足，不論是向哪一個方向書寫，都可以保證書寫過程中，線條的穩定，不會出現時而斷墨，時而暴衝的情況。

（三）將筆毫順勢重壓

（一）毛筆蘸墨，準備書寫

（四）隨即提起，使筆立即恢復
原狀

（二）筆尖接觸紙面

透過一連串的「試腰」
過程，測試尖、頸、肚的書
寫彈性，再依書寫不同字體
所需的筆性，採用不同的毛
料配比，反覆驗證乃得出「胡
筆標準」規格化的毛筆。

當然，你的手也得夠穩。

所謂的「試腰」，顧名思義就是試一試毛筆的腰力。將筆毫重壓後提起，能立即恢復原狀，就代表筆毛彈性好，可以運用自如。一般而言，狼毫彈力較羊毫強。

一般來說，越靠近隸篆，長度要越長、筆肚要越軟、彈性壓力要越小，筆才好控制與表現。字體的剛柔轉折，若越靠近草書，則要選擇長度越短、筆肚越硬、彈性壓力越大的毛筆，便可在快速提按中收筆自如、蒼勁有力。

一般書法家只要了解挑選原則，就能找到適合自己的毛筆。若還是初學者，因為從楷書開始練起，建議可以選擇筆性中間偏軟的毛筆，收筆較為容易，而筆尾較柔順，可以呈現字體的端正嚴謹。

開始寫較難的隸書、篆書的人，則大多選擇長軟毛，甚至最軟的純羊毛。然而，純羊毛幾乎沒有彈性，在收筆時需要更高超的技巧。

不過，仍有許多人已經習慣使用純羊毛書寫隸篆，因為注意到這一點，所以特別挑選了許多種羊毛，經過多次的挑選與檢測，製作出一款長軟羊毫筆可以有一些彈性，使書寫隸篆新手在收筆上多加了一些彈性助力，讓初學者更容易上手，隨心所欲。

與張文昇老師的「毛筆對弈」中，得知幾個挑選毛筆的原則：先決定字體大小，再選擇尺寸，最後依據書體，參考筆肚的軟硬，進而挑選出一支適合的筆。此原則順序提供各位作為參考，各人可依自身的習慣，再進行軟硬長度的調整，亦有另一番樂趣。

為了因應所用，經多年反覆測試研發「胡筆標準」製作出的毛筆，從四到二十一公釐共十八種尺寸，每種尺寸分三種長度，每種長度分三種彈性，計一百六十二種筆性，適以滿足書畫專業人士的各種需求，正是希望透過規格化「胡氏標準‧張文昇製」的毛筆，讓書法愛好者、愛筆之人可以在眾多編號筆序中，找到專屬於自己的一支好筆，讓這支筆為自己傳家立言。

以筆徑十六公釐（Ø 16）作為舉例，長度不同、筆肚的軟硬不同，皆會影響彈性壓力，自然也會影響寫字的效果（下一部將深入分享胡筆標準的檢測與製程，以及不同筆徑和彈性所書寫出的毛筆字）…

Ø 16	筆肚	彈性壓力
短	硬	324g
	標	249g
	軟	192g

Ø 16	筆肚	彈性壓力
中	硬	280g
	標	215g
	軟	165g

Ø 16	筆肚	彈性壓力
長	硬	241g
	標	185g
	軟	143g

胡筆標準

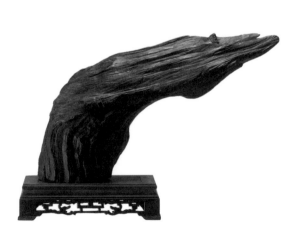

狼毫：使用黃鼠狼的毛料所做的毛筆，古人發現黃鼠狼尾巴上的毛細膩有韌性，是製作毛筆的理想材料，因而得名。

06

不遠千里，尋筆有講究

身為工程背景出身，本人正是標準的「工具控」，若是工具不對，做事就渾身不對勁、不順手。我是如此，更何況整天拿著筆的文人呢？

毛筆作為文人日常書寫工具，所謂的「工欲善其事，必先利其器」，已經充分說明了工具的好壞牽動結果的成敗。

換句話說，毛筆的選擇會影響到書法水平的發揮。

古代工具控代表——歐陽詢PK王羲之

自從開始沉浸在書法世界後，常聽到一句話：「善書者不擇筆。」這句話看似挺有道理，但仔細想想卻又覺得過於武斷。

一開始我不懂，只覺得歐陽詢這話頗有一番見地，直到開始練字後，才知道為什麼越是書法大家，便越重視選筆和用筆，甚至，有的大師用的都是專門訂製的毛筆。

毛筆是古人的日常書寫用品，想要寫得順手，講究一點是必然的事。翻閱了一些古籍，我

發現不論是王羲之、柳公權、黃山谷【註26】、蘇東坡【註27】到趙孟頫【註28】，歷史上的這些書

法大師，都留下不少尋筆的有趣事蹟，由此便可知曉尋得一支好筆的難度。

舉例來說，寫草書，要使用彈性強一點的筆，書寫速度快，選用表面滑的紙，行筆流暢、有勁。

寫隸篆，書寫速度慢，可選柔性一點的筆、厚而吸水性強的紙，紙筆若是不對，絕對寫不出

好筆韻。

根據史料記載，王羲之本身就會製作毛筆，用現在的話說，就是自己給自己訂做毛筆。由

此可見，王羲之絕不是一個寫字不擇紙筆的人，反而是對紙筆要求很高的一個人。

把時間拉近到現代，張大千【註29】、臺靜農【註30】等人都相當重視「擇筆」的功夫，筆的

好壞，更是直接影響作品的整體表現。

連這些大師級的人物都很重視毛筆的選擇，我們怎麼能到書局隨便挑個一支，就以為自己

可以寫得一手好字了？

古今大師千里尋筆，行走江湖執筆為刃

唐宋古文八大家之一的歐陽修，在〈試筆〉一文提到：「明窗淨几，筆硯紙墨，皆極精良，

亦自是人生一樂。」

唐代採以兔毛所製的筆為上選極品，專門進貢獻給皇室貴族，人生可遇不可求，號稱「紫毫」，就連「詩魔」白居易都寫過一首樂府長詩，以筆為刃，藉由〈紫毫筆〉來稱頌文人氣節與風骨的難能可貴：「紫毫筆，尖如錐兮利如刀。江南石上有老兔，吃竹飲泉生紫毫。宣城工人采為筆，千萬毫中揀一毫。毫雖輕，功甚重，管勒工名充歲貢，君兮臣兮勿輕用，勿輕用，將如何？」

一支優質毛筆，對文人雅士的重要性，不亞於武林高手的神兵利器。然而，許多藝術家、書法家仍只是片面了解毛筆，對於真正理解材料與工序的人，可說是少之又少。

有幸，我在建國花市碰到張文昇老師現場揮毫，深受震撼，輾轉找尋到他的毛筆工作室，每週固定與張文昇老師見面談書論藝，從字體，一路談到毛筆，藉由他的分享，更加熟悉了毛筆之間的差異性。

要說對毛筆的熟悉度，張大千肯定是近現代書畫家中的佼佼者，他的一生與筆墨為伍，對於用筆極為講究。曾為了找到符合自己需求的毛筆，跑遍了各地尋求毛料與筆工，並且製定了不少的專屬毛筆。

據說，張大千特別喜愛用上海楊振華所製之筆，每次訂製必定以大中小五百支起跳呢！

張大千眾多的毛筆收藏中，最為人所熟知的，便是在日本訂製的山馬毫筆與費心收集牛耳毫的「藝壇主盟筆」。根據謝家孝《張大千的世界》一書，張大千在倫敦聽到朋友告知一種相當不錯的貂毫水彩筆，便萌生到日本收購這種毫料，訂製毛筆的想法。

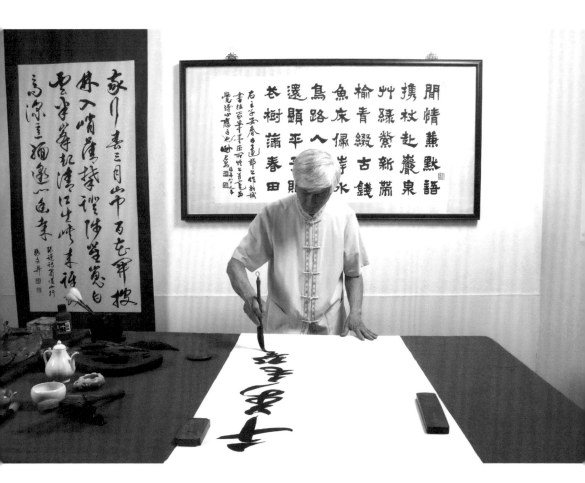

千萬毛中揀一毫，經過逾十年的反覆推敲測試，針對筆的各種特性、書寫的需求，終
於得出 162 種規格的無與倫「筆」。

然而，經過一番探查後，發現這並不是名貴的貂毛，而是來自黃牛耳朵內的毫毛。這種毫毛需要兩千五百頭黃牛，才可以蒐集到一磅的牛耳毫，因此，由此毫毛製成的筆相當珍貴啊！

善書者不擇筆？歐陽詢也精挑毛筆

中國書法講究神韻，一支好筆，對於使用者格外重要。

王羲之出身在名門望族，書法名家輩出，用的筆也多是珍貴的材料，相傳大書法家鍾繇和王羲之都是用鼠鬚筆。這種筆的儲墨效果一般，筆毛卻很挺健，寫出來的字挺拔有力，骨力雄強！因此，深受王羲之的喜愛，甚至絕世佳品〈蘭亭序〉都是由「鼠鬚筆」所寫成，讓後世人對這支奇特毛筆的興趣不曾停止。

說出「善書者，不擇筆」的歐陽詢，真的不挑選順手的毛筆嗎？事實上，歐陽詢不僅精擇毛筆，還是初唐名家中具有獨特品味的一位！歐陽父子以險折拗硬的風格聞名書壇，深受後世書家的歡賞，我想，或許和他們「父子獨得之秘」的狸心筆有不小的關係！

《負暄野錄》提到歐陽通以狸毛為心，外面包裹著兔毫製成筆。兔毫是毫穎中最為健勁的毛筆，把它作為副毛使用，這支筆的強勁銳利可想而知。

由此可見，歐陽詢仍然有自己選製毛筆的習慣，而且刻意選擇最適合他強硬風格的硬毫筆。

總之，古人的書法風格多種多樣，除了個人筆法不同之外，有很大一部分的原因在於「筆」。

上，筆的好壞能夠直接影響寫出來的字。

「筆都寫禿了，卻找不著可以替換的毛筆……。」

一次，與張文昇老師的閒談之中，他提及內心的憂慮——毛筆有著諸多的差異性，儘管好不容易尋到一支得心應手的筆，後續卻再也找不到了。

於是，為了不讓一支好筆變成「偶然」，在工具控與書藝家的創意激盪下，結合了自身過去擅長設計與開發的工業背景，加上張文昇老師集製筆、教學、書藝於一身的五十年書法歷程，我們經過逾十年的反覆推敲測試，針對筆的各種特性、書寫的需求，終於得出一百六十二種規格的無與倫「筆」，用數字分門別類，首創全世界毛筆標準化，期望胡氏製筆可以一解千年以來書法大家們懸而未決的困境。

未來，想要買到一支適合自己的好筆，不用再走上千里，苦苦相尋了。

註26 黃山谷（一○四五─一一○五）：黃庭堅，字魯直，號山谷道人，因而後世稱他為「黃山谷」，晚號涪翁，為北宋時期的詩人、書法家。黃山谷的書法別樹一幟，擅長行、草書，其作品被後人評為縱橫奇倔、收放自如，不受字體規矩束縛，突破方正均勻的體例，與蘇軾、米芾、蔡襄並稱「北宋四大書法家」。

註27 蘇東坡（一○三七─一一○一）：蘇軾，北宋著名的文學家，字子瞻，一字和仲，號東坡居士。其詩、詞、賦、散文均有成就，且善書法和繪畫，是文學藝術史上的通才，有《東坡先生大全集》及《東坡樂府》詞集傳世。

註28 趙孟頫（一二五四─一三二二）：字子昂，號松雪道人，元代官員，書畫家。他在詩、書、畫、印上皆有很高造詣，書法精通行、楷書，獨創「趙體」，對後代書法藝術有很大的影響；篆刻則以「圓朱文」著稱。

註29 張大千（一八九九─一九八三）：中國當代知名藝術家，蓄著的一把大鬍子，成為張大千日後特有標誌。其潑墨潑彩的畫風，開拓水墨新境界，成為此畫風最重要的代表。

註30

臺靜農（一九〇二─一九九〇）：著名作家、學者。於一九四六年來台，曾在台灣大學擔任中文系主任，曾出版《臺靜農書藝集》及小說、散文等著作。除了文學之外，同時也涉獵金文、刻石、碑版，各種書法字體皆精通。

第 **2** 部

玩筆

傳家藝術，做出永續書寫的毛筆

寫書法、畫水墨畫的人，都少不了與筆墨紙硯的親密接觸，這些我們習以為常的工具，卻是經過了無數道精密的工序，必須一絲不苟，才得以完成，並且只有依靠純手工製作，才可以保持高品質的質量。

沉睡天地不知多少多少年，滿懷心靈之香，被晨霧喚起，
在懵懵懂懂的人群中飄散，洗滌汙穢煩惱，見性見佛心。

胡厚飛 ◎ 詩

張文昇 ◎ 獨創輕煙體

01

一支毛筆的誕生——從毛料選取到接上筆桿全紀錄

隨著時代的進步，年輕人敲打鍵盤成了基本常態，寫毛筆字的人越來越少，慶幸的是，書法這門藝術對東方人來說，屬於一門文字和藝術的國粹。

台灣、中國、日本和韓國的文人墨客，「愛字之人」依然不少，如果可以幫助改進「選筆」的困擾，帶領瞭解一點關於毛筆的製作過程，對於今後選擇毛筆時，必定會有極大的幫助。

失之毫釐，差之千里

說實話，我練習毛筆也有很長一段時間了，直到認識張文昇老師後，第一回親眼目睹毛筆的製作過程，當時對於整個過程的複雜程度震驚了，原來，我們平時所用的毛筆，上頭的毛料都是師傅逐根篩檢出來的。

我相信，如果可以瞭解一點關於毛筆的製作過程，對於今後選擇毛筆，必定會有極大的幫助。

毛筆使用的毛料大多以動物毛為主，不過時至今日，毛料的選擇非常廣泛，除了動物毛之外，尼龍絲也是常用的毛料之一。日本產的尼龍絲不僅有毛鋒，更有彈性，因此有些毛筆裡面會加一些尼龍絲，增加毛筆彈性。

傳統毛筆的製造過程繁複且耗時，每一個程序環環相扣，每一步都馬虎不得，只要製作過程中，出現一丁點兒疏失，就會對毛筆的品質產生極大影響。想要擁有一支高品質的毛筆，全都仰賴人工製造，至今仍然沒有機器可以取代。

一支毛筆的製作時間很長，從原料到成品，至少需要經歷幾十道工序。因此，毛筆的製作成為再精密的機器也無法實現的技藝，只能靠手藝。

那麼，毛筆是怎麼製作的？要先從筆頭的選料開始說起──

筆之所貴在於毫。毛料的挑選有很大的講究，毛料有黃鼠狼、山羊毛、兔、馬、豬、牛、貂、雞、獾等動物毛，只要長度可以、挺直、有毛鋒都是好毛料。我們最常使用的毛不外乎黃鼠狼毛、羊毛等，毛料能夠決定書風：以羊毛為首的軟性筆，寫出的字較為圓潤流暢；以狼毛為首的硬性筆，則是挺脫勁爽之書風。即便是同一種動物的毛，也會因為長度、粗細、性別、狩獵的季節等不同因素而有影響，製造出來的筆性也有很大的差別。

以往產製毛筆的獸毛都是從山中狩獵取得，從獵物身上取得的獸皮需要先浸水軟化，把整片獸毛撕成一小撮，將毛根順向排列，再用刀切除獸皮。

進口毛料經過繁複的工序才可以成為原毛，因此需要交由專業人士處理，將其綑成一束之後，提供給製作者使用。現今，選毛料的步驟，除了挑選原毛長短、粗細以及優劣，也要鑑別原毛的彈性，以配合製筆之用途。

不過為了呈現完整的毛筆製作過程，張老師還是會從取毛、整毛、挑毛開始做起，接著對疊毛、齊毛、洗毛、去毛、除絨毛、齊毛鋒、裁尺寸，到取需要的長度等步驟一一介紹。

最重要的開始，千萬毛中揀一毫

製作毛筆的第一步就是準備毛料，這一步是在水盆內作業，是一項非常精細的工作。除了一盆水之外，還要準備一把骨梳，可以梳理毛料，也可以作拍齊毛根之用。

■ 步驟一：取毛

把毛料放在石灰水中浸泡，主要是為了去除毛的油脂以及腥味，因為油脂太多，容易造成毛跟毛之間不貼合。這個步驟要注意的一點就是，毛料浸泡在石灰水中的時間不能太久，否則會導致斷毛、腐壞、脆弱，失去彈力，毛料使用的壽命變短。

將羊毫毛料先浸泡一下，再剝開。

■ 步驟二：除絨毛

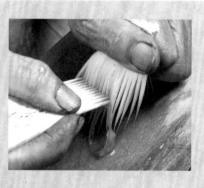

太短的絨毛、雜毛都不能用，所以齊毛的動作相當重要，要把不適用的毛料清除乾淨。

以骨梳梳理毛蒂，去除雜物，梳去絨毛、廢毛。因為絨毛細而彎曲，不能成為毛筆的毛料使用，若不把絨毛去除，容易使毛筆開岔。

用剪刀除掉皮脂連接處。

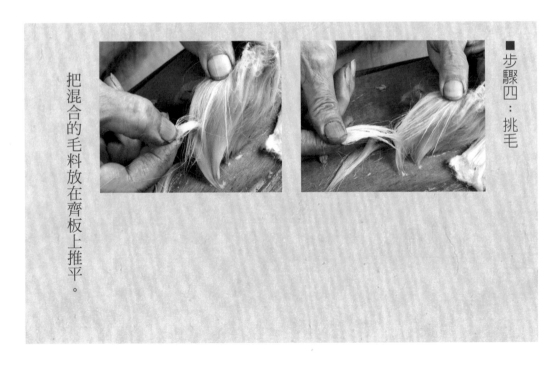

■ 步驟四：挑毛

把混合的毛料放在齊板上推平。

「挑毛」步驟很是關鍵，意思就是將毛分為不同等級，真正完美的毛料是圓潤挺拔的，但想要在這麼茫茫毛堆中找到如此完美的毛，幾乎只有百分之三十的機率，其餘不是開岔、彎曲、受損，不然就是沒有毛鋒。

挑雜毛的方法有很多種，以張老師為例，他會先用刨筆刀挑過以後，再把雜毛挑出來，被挑出來的毛都是沒有毛鋒，有毛鋒的毛是挑不出來的。這個原理就是，有毛鋒的毛前端會是尖細的，所以刨筆刀在挑的時候，沒有毛鋒的毛料前端就會比較粗，反而容易被刨筆刀給帶出來。

我們有時候會遇到寫字寫到一半，會有幾根毛跑出來，像是分岔一樣，就是因為挑毛的步驟沒有做得確實。原料剛拿到時，一些沒有毛鋒的雜毛也會摻在裡面，所以要把它挑出來。前面有一截黃黃的部分，那個才是毛鋒，在梳的時候，會卡在沒有毛鋒的地方，有毛鋒的話，是不會被梳出來的，整個毛料整理完之後，剩下的毛量會很少。

（一）毛料鋒端沾白石粉

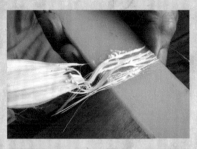

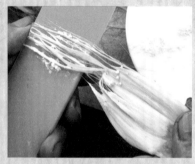

（二）一手壓住毛鋒，另一手輕往後拉

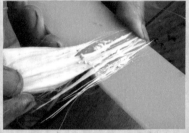

（三）將不要的毛料拉掉，集中留下要使用的毛料

（四）挑出來的毛料

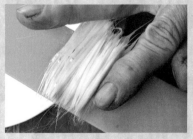

（五）將毛料彙整在一起

（一）

將毛料放在水盆中反覆梳洗、依照長短進行分類，這是需要經驗與精細的工藝。每根毛料有長有短，為使其一致，所以接下來的工序是齊毛鋒，將毛的尖端排齊。通常取約五公分寬之齊板，將一簇毛料鋒端沾上白石粉，使其濕潤不滑。

（二）～（五）

將毛對齊齊板的一邊，一手壓住毛鋒，另一手輕輕往後拉，一步一步排列，使毛鋒剛好卡在齊板邊緣直線上，如果沒有雜毛，它就會滑順地出來，留在板上的毛就是有毛鋒，是真的可以製作毛筆的好毛。

要注意的是，狼毫的挑毛方法有一點跟羊毫不一樣，它需要等到整支毛筆做好後，再挑一次，那是最後面的一道工序。羊毫的鋒比較細長，呈現微黃色，黃色越長表示品質越好，一般而言，越好的羊毛越不需要挑毛。

製筆的過程非常麻煩，一天可以製作出來的毛筆有限，光是整毛的程序就非常耗費時間與心力。

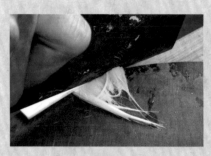
（三）切除尾巴

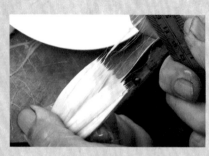
（一）齊鋒

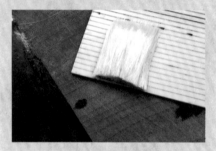
（四）整理好的毛料放置一邊

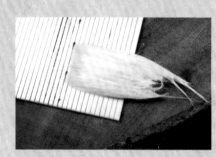
（二）對長度

■步驟六：切毛

依照筆性切毛料，由於筆鋒的粗尖、胖瘦、長短，和筆形順暢與否，都深深影響著筆性，所以調配好的毛料需要再分別切出形狀，才能符合筆性所需，故「切毛」成為製筆成敗的關鍵，這步驟若非大師是做不來的。

張老師以羊毫加狼毫作為示範。

狼毫跟羊毫不太一樣，挑毛的程序也不同，一般來說，做筆程序是一次做一片，或是做一大片，再分成每一支需要的量，但胡筆是一次做一支，才會準確。用量尺量測長度，狼毫跟羊毫的長度必須一樣，多餘的部分要切掉。先切長度，再斜切。

接下來就進行主毫的步驟，基本上與羊毫的步驟一致。

■ 步驟七：製作主毫

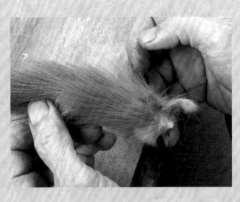

使用黃鼠狼尾巴做狼毫（身體的毛不行，因為太短了），會先把毛拔下來，再整毛，這個步驟必須加水輔助，用牛骨梳梳理毛料，把裡面的絨毛梳出來，讓毛的完整度可以高一些，接著把毛鋒梳齊。

■ 步驟八：除絨毛

去除多餘的絨毛。

■ 步驟九：整毛

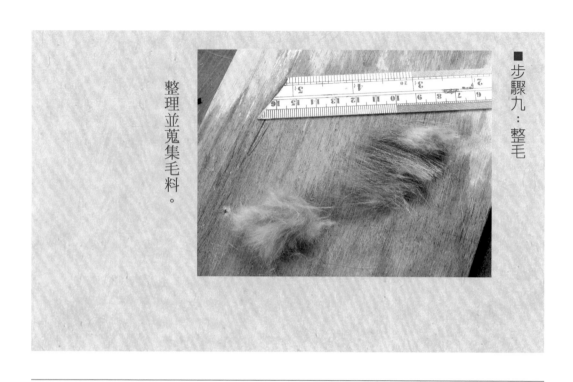

整理並蒐集毛料。

■ 步驟十：綑成毛桶

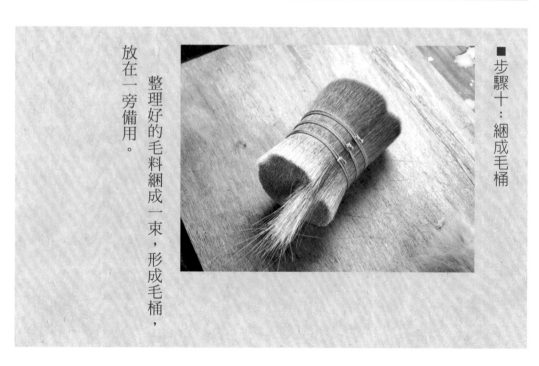

整理好的毛料綑成一束，形成毛桶，放在一旁備用。

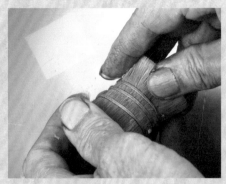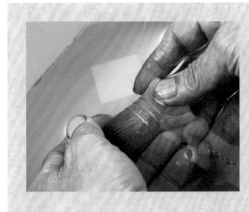

■ 步驟十一：將毛桶浸泡水

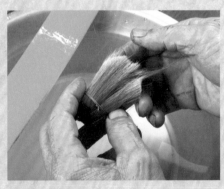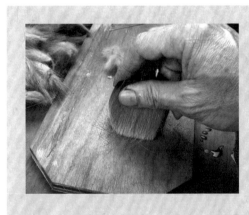

■ 步驟十二：浸濕後，敲平

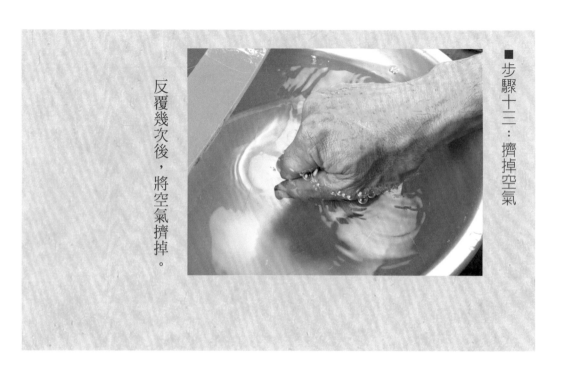

■步驟十三：擠掉空氣

反覆幾次後，將空氣擠掉。

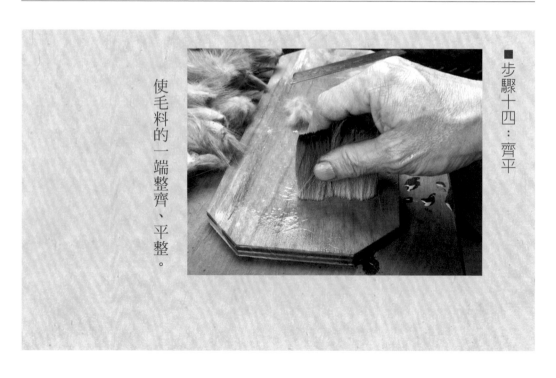

■步驟十四：齊平

使毛料的一端整齊、平整。

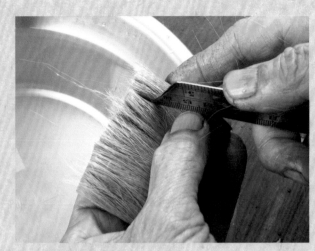

取出一支毛筆需要的量。

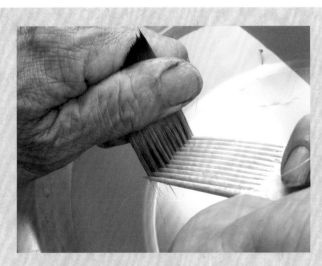

裁剪之後的毛料需要再次梳理平整，使用骨梳從根部梳向尖鋒，再反向從尖鋒梳向根部，反覆動作，梳理整齊。

配料，決定一支筆的用途

等到毛料處理完畢後，就要進入配料的環節。

先想好要做什麼樣的毛筆，是軟還是硬？是長還是短？打算寫什麼書體？把各種毛搭配起來，這就是配料。

一支筆的形成，很少是單種毛料所製成，大部分是兩、三種以上的毛料混合，但也不宜太多太雜，通常是兩種到四種毛料為主。

配毛會分為主毫、副毫等，每一種毛料的配方都會不太一樣。例如：狼毫基本上會放在筆的中間，作為毛筆的筆芯；羊毫則是圍在外層，把它附在外面作為含水的功能，增加毛筆的含水量。

所以說，這是一種成分配置的問題，如果一支毛筆的筆頭由三種不同的毛製成，例如羊毫、狼毫跟豬鬃，就要分配不同的比例，通常都需要仰賴製作毛筆師傅的經驗值來判斷。

■ 步驟十七：配毛

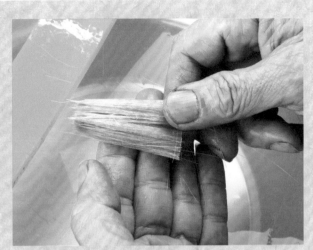

取豬鬃，預備配毛。

■ 步驟十八：齊毛和切毛

（二）切毛　　（一）齊毛

再進行一次齊毛、切毛的動作，讓毛料長度一致。

需要的毛料都已經準備好，接下來就進入配毛的階段。

■ 步驟十九：配毛

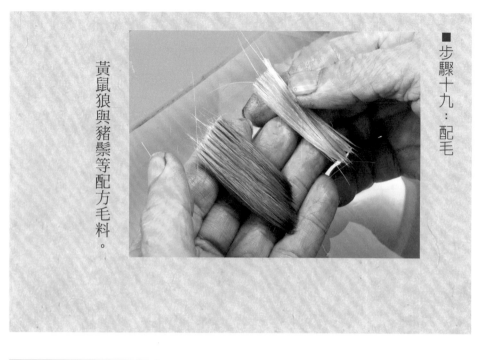

黃鼠狼與豬鬃等配方毛料。

■ 步驟二十：將兩者混合

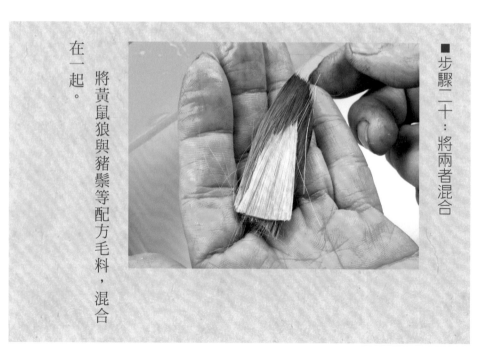

將黃鼠狼與豬鬃等配方毛料，混合在一起。

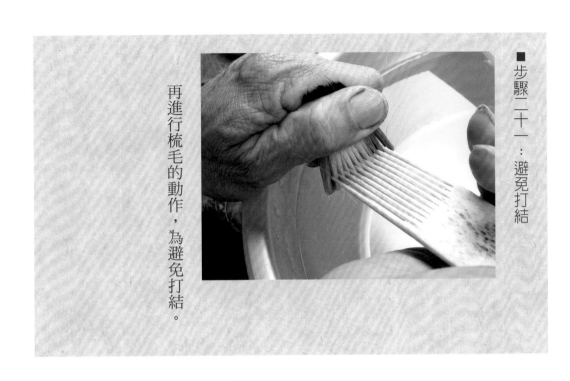

■ 步驟二十一：避免打結

再進行梳毛的動作，為避免打結。

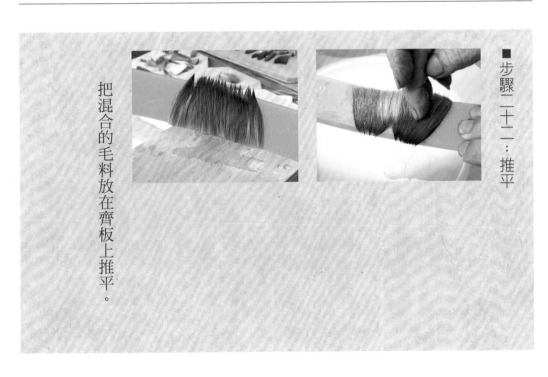

■ 步驟二十二：推平

把混合的毛料放在齊板上推平。

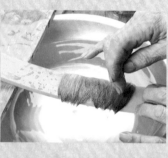
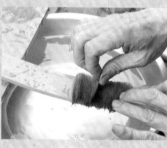

■步驟二十三：反覆堆疊毛料，互相融合

持續此步驟多次，使得各種毛料分佈均勻，如此一來，毛筆的筆形才不會歪斜。

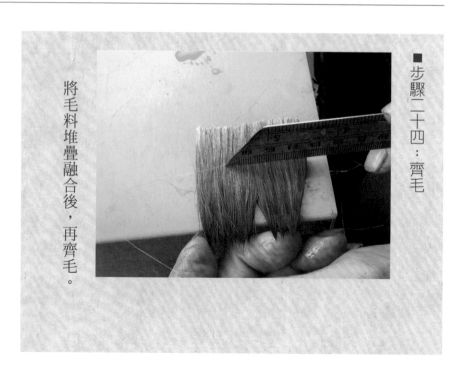

■步驟二十四：齊毛

將毛料堆疊融合後，再齊毛。

到這個步驟，製作毛筆的準備工作，就大致完成了。

最後的收尾，紮出完美的筆頭

毛料挑好、分配也都完成，我們可以開始製作筆頭了！

■ 步驟二十五：捲毛

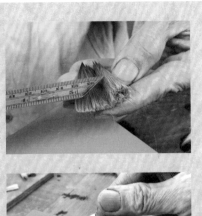

將各種毛料互相摻雜，捲在一起就是「捲毛」的步驟了，慢慢捲成束狀，邊敲桌面，將底納平。最後，把毛片捲起來，筆頭就完成了！

■ 步驟二十六：取羊毫

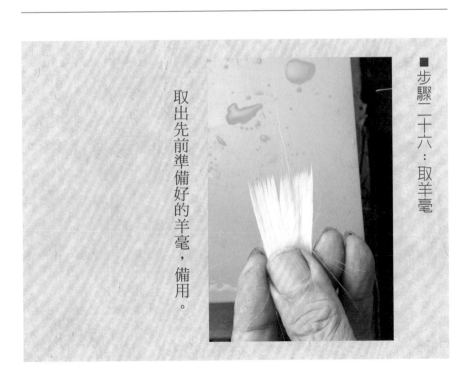

取出先前準備好的羊毫，備用。

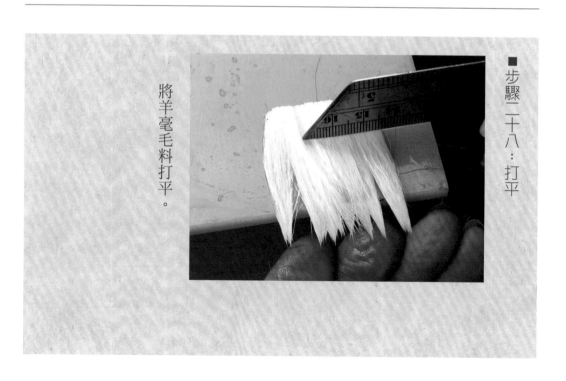

■ 步驟二十七：齊毛

齊整毛料。

■ 步驟二十八：打平

將羊毫毛料打平。

■步驟二十九：反覆堆疊毛料，互相融合

成型

筆頭完成之後，需要再包一層外皮，外皮大部分都使用羊毫，因為羊毫的含墨性較佳。外皮要比裡面短，利用量尺確認尺寸，剪去底部雜毛。

■步驟三十：修整

最後再次修整。

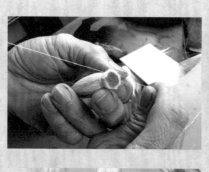

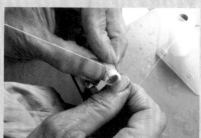

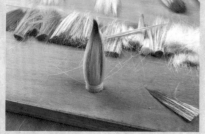

筆頭大功造成

毛筆的製作過程會先上水膠，讓毛不會鬆掉散開，接著再曬乾，當筆毛呈現乾燥時，即可以使用棉線綑紮筆根。切記，一定要將筆毛烘乾。若是毛還是濕的狀況，久了之後，毛筆就會發霉斷裂。

這一步最難的就是要紮出絕對圓弧形狀的筆頭。所以，綑紮的時候，用力要均勻，若不小心施力不平均，筆頭就會變形。

■ 步驟三十二：選用筆桿

筆桿的材質各式各樣，如竹子、木材、塑膠等，一般市面高級的毛筆，則以牛角桿居多，學生用筆則以塑膠桿或竹桿較為普遍。

胡筆選用黑檀木作為筆桿。

■ 步驟三十三：用卡尺測量筆徑

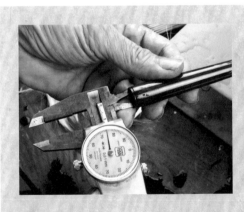
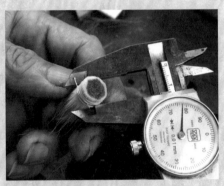

製筆的前階段是把筆頭的毛料處理好，等到筆頭的毛料曬乾後，用雙色AB膠以及硬化劑在紙板上和在一起，膠水就會變硬（早期都使用牛皮膠、松香）。

筆頭的毛料處理完畢後，會先上一層膠，接上筆桿時也要上膠，筆桿跟筆頭的口徑需要一致，裝上去時，需一邊旋轉，一邊確定是否為正，否則容易裝歪，導致這支筆無法使用。

裝好之後，進行純手工上線，讓毛筆方便懸掛。

將筆頭黏上筆桿後，一支毛筆就大功告成了！

規格化的製筆，找出專屬的毛筆

這是一般製筆的過程，只要完成了，它就是一支毛筆了，然而，這支筆沒有規格化，也是因為如此，很多人經常都無法挑選到適合的毛筆。所以，我們想將「胡筆標準・張文昇製」打造成一支擁有標準化的毛筆。

當然，想要做一支符合胡氏標準的毛筆，從配毛比例、檢測檢驗都有很嚴格的審查標準，若是不符合就要打掉重來。有制定標準跟沒有標準的毛筆是不同的，例如跳高，若不制定標準，只要跳過去就好了；但若是規定要跳多高，整件事情就不一樣了，跳不過去就要一直重來。

制定了胡氏標準的配方、標準的毛筆，與一般的毛筆，成本相差兩倍以上，中間每一個長度、每一個比例都有規範，不是任意搭配就可以了，但是一般的毛筆就是狼毫與羊毫混在一起，它是一大堆再去分的，因此，比例永遠配不準，但利用胡氏標準製作的毛筆不一樣，是一支一支根據測試出來的比例製成，因此更可以讓更多人找到專屬於自己的毛筆。

02 | 看似平平無奇，卻暗藏乾坤的筆桿

一支毛筆的構造，從上而下開始介紹，是由筆頂，由掛繩、筆紐、筆冠所構成；筆桿，通常為竹子、木頭、金屬等材質製成；筆斗，使用塑膠、牛角、木頭等材質製成，不過也有部分的筆斗會跟筆桿一體成形的情況；筆頭，使用動物毛和尼龍製作而成，筆頭的作法在上一篇「一支毛筆的誕生——從毛料選取到接上筆桿全紀錄」有完整詳細的介紹。

筆桿材質竟然這麼講究？

除了筆頭之外，毛筆的另一大重點就是「筆桿」，其長短、粗細和材質都會直接影響到毛筆的使用。

儘管製作筆桿的材料有很多種，最常見的還是以竹管為主，種類就有白竹、方竹、紫竹、棕竹、斑竹，以及湘妃竹等，不過，現在市面上普遍以青桿跟染色的紅桿較多。這些用來做筆桿的竹管多具有竹莖細直、挺拔的特點，還要檢查是否乾裂、是否有蛀蟲、粗細不勻的竹管，

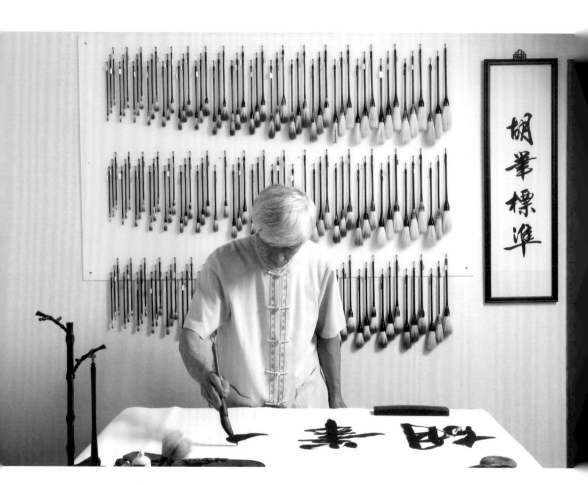

想要寫出書法的韻味，就要掌握提按之法，說來容易，但是要寫得恰到好處，實屬不易。

才能製造出精緻的毛筆。找到適合的竹管之後，再經過打磨、剪裁、打孔等步驟，便可製成一支筆桿。

其它的主要筆桿材質有以下幾種：木質筆桿，分為紫檀、黑檀、白檀、紅木、沉香木等，另外還有極具藝術價值，但不實用的陶瓷、玉類等，都可以成為製作毛筆筆桿的材料，當然還有最廉價的塑膠。

各種珍貴材料製作而成的名貴筆桿，也成為毛筆收藏的一大重點。除了選材之外，筆桿也具有強大的裝飾，古時候的人都會在筆桿上以龍鳳、八仙、人物、山水、詩詞等主題進行裝飾，有著吉祥富貴的意涵。

穠纖合度，粗細、長短也是一門學問

筆桿的粗細也會影響到手感，筆桿太細，會讓人難以握筆，不好書寫；筆桿太粗，則無法自如運轉，寫出來的字慘不忍睹。漢代以前的筆桿以「細為王道」，因為筆頭尺寸較小，有些還可以方便更換；也有另一個有趣的說法，從前官員每日上奏時，都要先把稟報的事情寫在竹簡上，就跟我們寫筆記是同一個道理，不過他們會在寫完之後，隨手將筆插在髮髻中，以備隨時取用，所以細的筆桿才不會造成很大的負擔，直到後來，筆頭變大、筆桿也跟著變粗，這一個習慣就逐漸消失了。

「你說筆桿不宜粗、不宜細，那麼怎樣的粗細才算剛好？」

「一般而言，約為筆頭直徑的一半。」

說到這裡，就不得不提竹管的問題了。

如果現在有一顆比較大的筆頭，該怎麼接上筆桿呢？如果是大的筆頭，就需要更大的竹子，才可以將筆頭完整接上，然而，這樣就勢必造成筆桿太粗而不好握筆。

這個時候，就可以在筆桿前端加上筆斗，就像胡筆的筆頭比筆桿還要大，但加上筆斗之後，就可以讓筆桿維持合適的尺寸，不會影響到毛筆的質感。

筆桿的材質、粗細，我們都已經大略談過了，接下來說說長度吧！

唐代虞世南在《筆髓論》曾說過：「筆長不過六寸。」換算成現今的單位，大約不超過十九公分，是筆桿最適中的長度。

最重要的是筆桿要直，教一下購買毛筆的小撇步，如何確定筆桿是不是直的？其實，檢查的方法很簡單：將筆放在平面上滾動一下，可以順利地滾動，若有彎曲，一滾動即可看出。不過，到底是木質材料，而不是鋼鐵，若有稍微一點點彎曲，對於書寫沒有太大問題。

筆桿長度與書寫的平衡感（重心）有著很大的關聯，筆桿越長，越抓不到重心，很難寫出好字。再加上筆桿太長，很容易造成彎曲，就不算是一支好筆了。

黑檀木做筆桿，不容易開裂

胡筆的筆桿特別選用「國寶級木材」舊有黑檀木筆桿，切掉筆頭，再請老師傅悉心重製、裝上牛角頭，並予以造型而成。使用黑檀木的主要原因，在於它材質堅硬、不易磨損，還耐

潮濕，對容易潮濕的台灣來說，這是很大的優點，經過精細地拋光，還會產生一點透明感，最重要的是——不易開裂，即使遇水，用乾布擦乾後可以恢復到原有的光澤狀態。

初學書法的朋友買了竹桿的毛筆，發現筆桿開裂之後，就會感到憤怒。請先冷靜一下，這不是因為質量太差，正是因為質量好，才會造成這個結果。

許多毛筆都是用竹子做的筆桿，若筆頭使用的是羊毫居多，會因為毛料吸水性太強，容易造成膨脹，不使用時又會收縮，如此反覆，就會導致竹桿開裂。如果筆頭的尼龍含量高，反而就不容易使竹桿開裂喔！

這也是為什麼，胡筆使用質地硬度高的黑檀木作為筆桿。

接著，張文昇老師會加工切頭，接上用牛角做成的筆斗成粗胚造型後，再把粗胚磨成各種造型，最後以成型的筆桿拋光、上漆就完成了。

之所以用黑檀加上牛角的原因，是牛角為所有筆斗韌性最強的一種材料，反覆吸水、晾乾不會收縮，又有各種自然的紋路，配上黑檀格外高雅沉靜，但最重要的一點是，為了配合胡筆的專利筆頭換毛設計，牛角可重複清除再更換新筆毫，真正做到永久傳家的目的。

胡筆的筆桿特色：細骨肥臀

對於「美」的定義，每個人的認知不盡相同，是很主觀的概念。因此，我們講究的是「手感」，筆桿越細、頭越大，手的觸覺越靈敏，就能提高運筆與提按之間的敏銳度。想要寫出

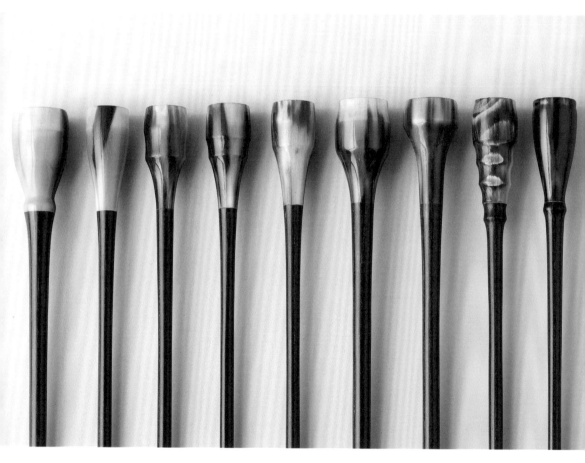

各式筆桿造型，一來積纖合度、別具美感，二來實用好拿，能夠永久傳家，在在是學問。

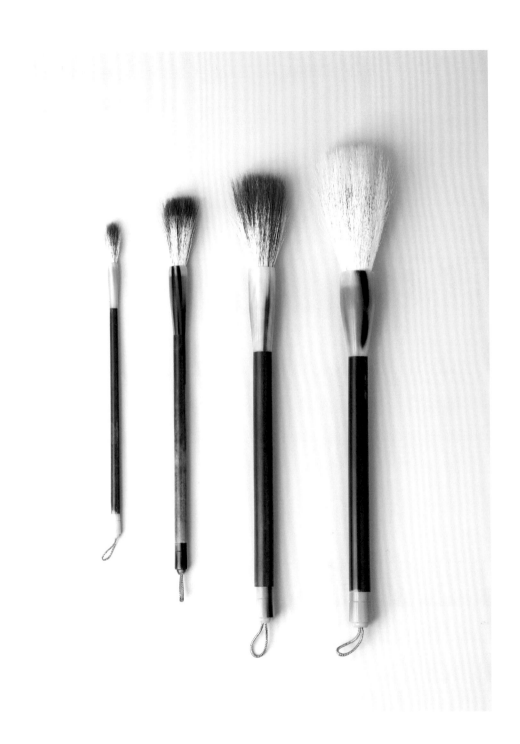

書法的韻味，就要掌握提按之法，說來容易，但是要寫得恰到好處，實屬不易。

同樣的筆法、同樣的俐落，但是會因為個人運筆與提按的差異，有所不同，才能彰顯出字體的「勁」，把勁道表現得恰到好處；若毛筆運筆鈍鈍的、不順暢，我們再怎麼寫、怎麼練，字看起來就是沒有瀟灑勁。

當然胡筆也有考量到，某些人已習慣於寫較粗或是較平價的筆桿，故也準備另一款由竹桿製作的筆桿，雖筆桿較粗，但依然保持筆頭比筆桿粗的特色。

可以傳家的筆，胡筆的筆桿專利

如果毛筆的筆頭壞掉，除非比較講究的人，或是這支筆桿具有特別的意義、特殊的感情、殊異的造型或材質，否則很少會選擇換毛。如果他買到是一支質量較差的筆，筆桿成本低廉，購買時才幾百塊，拿來換毛也不划算！多數人會選擇直接丟掉，再買支新的筆。

另外一些比較講究的特殊筆，若想換毛，就得找到專業的製筆店。一般賣毛筆的店家只有負責代售，他們無法幫客戶做任何換毛技術的服務，就算送回工廠，工廠是量產的地方，也不會為客人做單支的換毛。成本划不來，剩下能找的就只有幾家碩果僅存、還保有這項傳統技藝的店家。當店家拿到筆，先剪掉筆毛，再拿刀子把筆頭內孔壁的殘膠刮掉，當初毛筆頭就是用膠把它黏上去的，想要刮除乾淨的話，勢必會刮到孔內壁，越刮，洞就越大，幾次下來，孔就大到破孔而報廢，對一支有價值的毛筆，真是可惜又無奈。

如何讓更換筆毛可以重複清除殘膠，而又不會傷到孔壁，造成擴孔？能解決這個問題，筆桿就能永久使用，更可以傳家。首先，需要了解筆頭的孔內壁，對於毛筆師傅而言，只是一個裝毛筆頭的孔洞，大一點、小一點都不重要。若洞較大，師傅只要外圈再多加一層毛；洞較小，只需把筆頭毛減掉一層，直徑變小，就可以塞進筆頭。

所以自古以來，孔洞不需要標準，也沒有標準，師傅只有用手刮膠，刮到乾淨為止。胡筆為解決這個問題的方法，就是從一開始先制定第一個標準，即每一種筆徑一定是整數，絕不能多出〇．一公釐。

一旦有了整數的標準，當要換毛時，只要用相同直徑的絞刀，用手旋轉刮入洞內，就可以把舊毛及殘膠清除乾淨，因為同尺寸，也不會傷到孔內壁，重複絞孔再多次也不會擴孔。為了確保這一標準，在製筆過程不會失誤，品管一定要用「柱規」量過。

什麼是柱規？它是一種簡單的量具，經常被用在製造筆的生產線中，可以迅速篩選出不合格的產品，以確保品質的一致性。

我們在此用於筆桿孔的檢測，以非黑即白的判斷方法，通過（GO）就是合格、沒通過（NO GO）就判退。比如我們要選擇十四公釐孔徑的筆桿，只能客許〇．〇五公釐的誤差範圍，這時候只需要兩個標準就可以了，即十四．〇五公釐和十三．九五公釐。若柱規大頭端（NO GO）十四．〇五公釐通過，表示孔太大；若小頭端（GO）十三．九五公釐不能通過，表示孔徑太小。太大、太小皆要被淘汰。

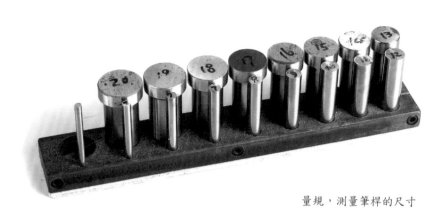

量規，測量筆桿的尺寸

雖然有了標準絞刀，也有了標準孔洞，仍然無法確保不會擴孔，因為第一次鑽孔的孔洞，和絞刀的外徑，並沒有同一中心的關係。當絞刀在絞清殘膠時，若當初沒有將整圈孔壁平均上膠，則有膠的孔壁較硬，沒上到膠的孔壁較軟；當絞刀在絞孔時，絞刀會因為孔壁的軟硬不均而向軟的一面偏移，也就會把軟的一面絞成破孔，或因內壁厚度不均，裝筆頭時擠裂而報廢。

為此，胡筆設計出一種方法，就是在一開始筆頭鑽孔時就使用一種雙階鑽頭，將鑽頭前端再磨成一個小直徑，鑽出來的孔就有外大孔、內小孔的形狀。接著，將絞刀也做成中間有一根可以伸縮的鋼棒，絞孔時，絞刀中間的鋼棒先伸入筆頭孔洞的小孔，架構出孔洞和絞刀的一個中心，絞刀再沿著中心的鋼棒向大洞旋轉，同時刮動絞刀，這種架構的絞刀，可以無數次依照孔洞的中心反覆清除殘膠而不會擴孔，這個專利的方法也終於讓我達成好的筆桿可以永續傳家的心願。

雙階鑽頭照片

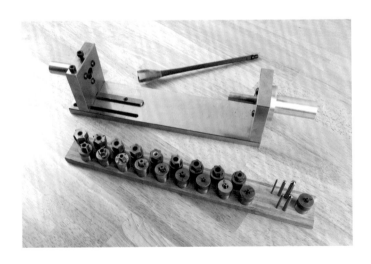

廢膠清除絞刀組

■ 步驟一：選擇直徑符合的絞刀

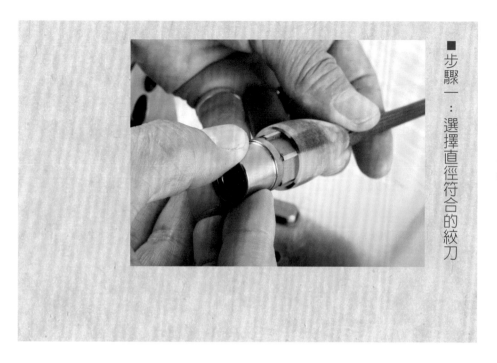

■ 步驟二：選擇中心頂

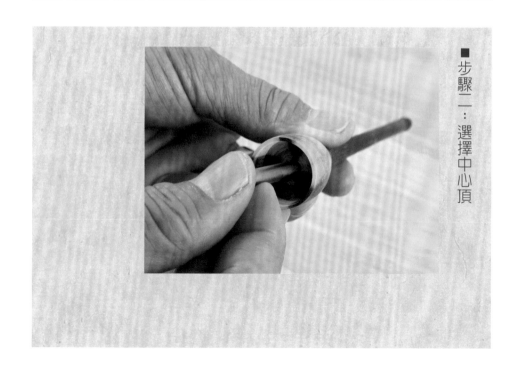

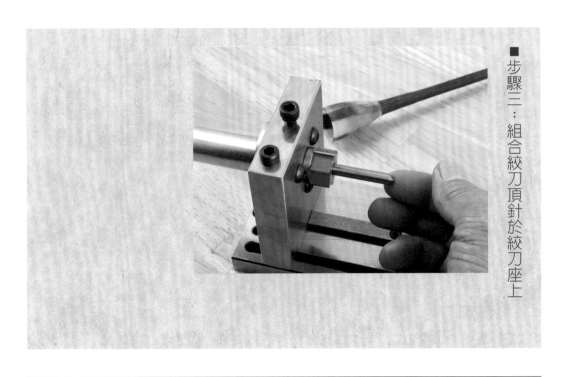

■ 步驟三：組合絞刀頂針於絞刀座上

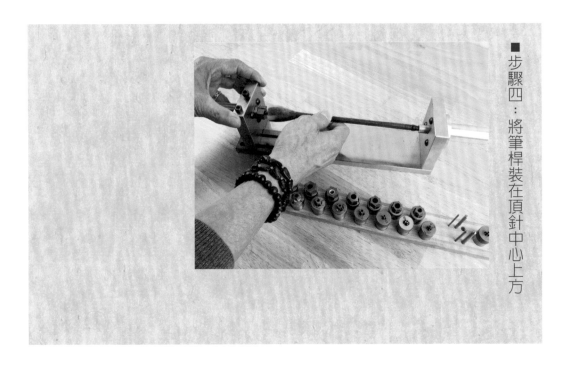

■ 步驟四：將筆桿裝在頂針中心上方

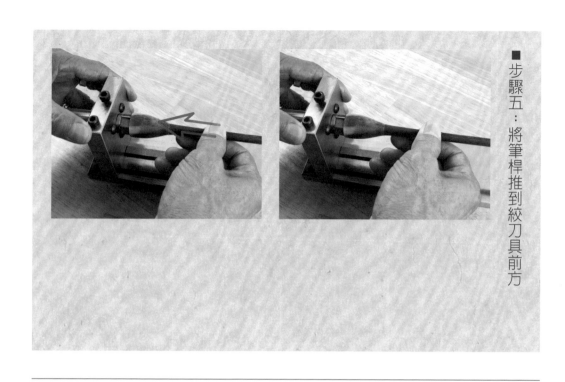

■ 步驟五：將筆桿推到絞刀具前方

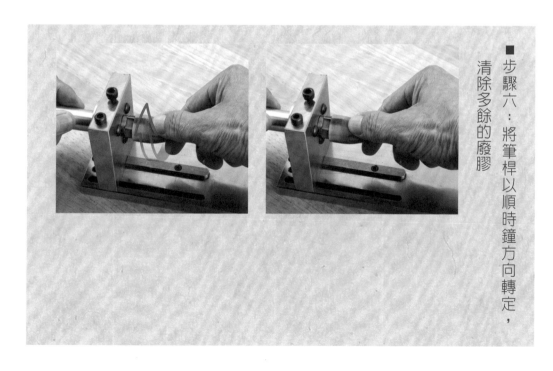

■ 步驟六：將筆桿以順時鐘方向轉定，清除多餘的廢膠

03

胡氏標準法，解決千年懸而未決的困境

自從與張老師認識之後，每個禮拜都會到訪毛筆工作室，找他聊聊書法，同時也得知現今書法家與國畫家的困境——目前市面上每一批出產的毛筆都沒有統一的標準，初次購買的毛筆，和下一次購買同款毛筆的筆性不盡相同，明明是同一支筆，寫起來卻非常不順手，必須從上百支毛筆中，才能找到一支適合的毛筆。

毛筆跟電器用品不一樣，沒有統一的標準，製筆師只能根據自己的經驗，即使是同一位師傅做出來的毛筆都有差異，更不用說不同人製作的了。因此，胡筆的精神就是要訂出標準，解決現今書法家與國畫家所面臨的問題。

結合工程開發背景，將毛筆規格標準化

自從跟毛筆有了更深入的了解後，才發現每支毛筆都有不大不小的差異，想到自身是工程背景出生，對於工程來說，每一件事都要有一定的標準，才不會製造出瑕疵品，當時便在思

考——如果我將毛筆的規格標準化，是不是就可以解決書法家或愛好者的困擾了？

於是，開始跟張老師討論毛筆標準化的可能性。我知道，這要施行起來有一定難度，必須要累積許多跟毛筆相關的知識、技術，需要不斷地試驗才可以做到。因此，我們歷經長達五年的嘗試，不斷在失敗中擷取經驗，才抓到適合的標準，並且訂定了「胡氏標準」。

但這還不夠，除了制定標準之外，最重要的是要做出符合標準的毛筆，將理論付諸實踐，至今已經花了七年的時間才算是真正成熟。

從最初單純對書法的興趣，無意間知道了毛筆現存的問題，以及想到可能突破之處，再結合自身過去擅長設計與開發的工程背景，將毛筆的製程標準化，只是期望能夠做出一支高品質優良的毛筆，解決千年以來，書法家懸而未決的困境。

一百六十二支筆，總有一支屬於你！

胡氏毛筆，依照筆徑大小（四公釐到二十一公釐）共十八種規格，每一規格分成長、中、短三種長度，每一種長度各有硬、標準、軟三種區別，總共有一百六十二種選擇。許多人走進販售毛筆的店面，面對架上琳瑯滿目的毛筆不知道該怎麼下手，有鑑於此，我想到了「胡氏標準公式」，每一支毛筆都有獨特的筆性，只要試過之後，就會了解自己適合哪一支毛筆。

例如，今天從架子上拿了規格十一、中間長度、硬毫的胡氏毛筆，經過試寫後，覺得寫得有些不順手，改拿相同規格、相同長度，但標準硬度的毛筆，發現這支筆較為好寫，代表這支的筆性最適合自己，之後想要再次購買時，就可以直接跟老闆說：「我要規格十一、中標

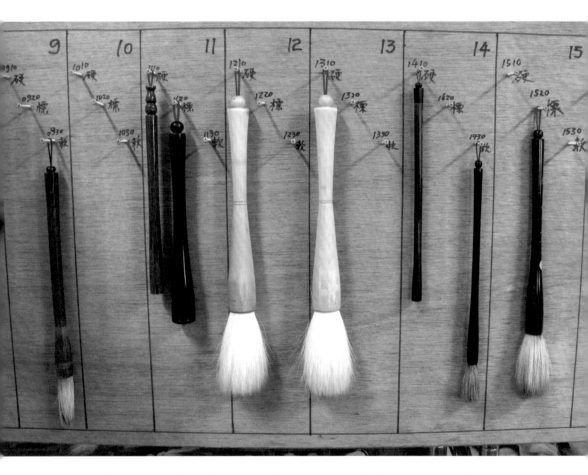

毛筆跟電器用品不一樣，沒有統一的標準，製筆師只能根據自己的經驗，即使是同一位師傅做出來的毛筆都會有差異。

的毛筆。」不需要再重複試筆的過程，才可以找到順手的毛筆了。

當然隨著年紀的改變，自己的筆法不知不覺也可能發生變化，當變得更快速而隨性的行筆時，就可以改選一支較硬的筆。反之，若想把字寫得柔順帶渾厚，則可選支更柔的筆。有了規格依循，不管什麼人、什麼時期，都可以很快地找到新筆性的毛筆。

反覆計算，找出三經驗值、兩常數

「老闆，你們的毛筆怎麼分那麼多種？整面筆牆真是相當壯觀啊！」

「一百六十二種毛筆都有各自的筆性，像你手上拿的是規格十一、中標的毛筆，依照胡氏標準公式來看，它的彈性壓力是七十公克。」

「這個七十公克，是怎麼算出來的？」

「這是一個繁複的計算過程……。」

關於「胡氏標準公式」的計算方法，可以分成三個部分來看，不過，我們要先知道「三個經驗值」以及「兩個常數」。

經驗值是什麼呢？所謂的「經驗值」是經過多次的測試、驗證後，得出彈性壓力最為適中，不會太硬也不會太軟的數值。例如以最標準的規格十一當作例子，規格十一是一般人最常使用的大楷，假如設定規格十一的長度中等、標準軟度，透過機器反覆試驗後，得出七十公克的經驗值。接著用同樣的模式，測試出規格五、規格十七的經驗值，分別是二十五、二五九公克。

「一‧三」、「一‧一六」兩個常數，是經過多年反覆驗證而得到的結果，計算出來是合理、可驗證的數值，常數跟經驗值是一樣的，但是經驗值比較沒有根據，是老師傅多年的經驗談。而常數則是經驗值加上反覆驗證可得的規律數值。

這兩個常數是不同的概念：若要跳一個長度，就要以常數一‧一六為基準；若要跳一個硬度，就以常數一‧三作為基準。例如，長、中、短毛的關係是以「一‧一六」常數計算為基礎，而標準軟與標準硬，兩者之間的區別在於常數「一‧三」。

接著，要有一個概念：長度都以中為準，中變長要除以一‧一六，中變短要乘以一‧一六。硬度剛好相反，先以中標準的彈性變中硬，要乘一‧三，變中軟則除一‧三，再以中硬、中標、中軟乘或除一‧一六換算出長硬、長標、長軟或短硬、短標、短軟。

以規格五為例，我們已經有了中標（中間長度、標準硬度）的彈性壓力數值——二十五公

克，現在想要知道規格五、長標的毛筆彈性壓力，因為是往上跳一個長度計算彈性壓力，所

以要根據經驗值「二十五」除以常數「一·一六」，將會得出約二十二公克的數值。若要計

算短標的彈性壓力，便要乘以常數一·一六，即可得到二十九公克的數值。這樣一來，規格

五就已經計算出長、中、短標準硬度的彈性壓力了。

接著，想要計算其他長度的軟硬數值，需要先把中等長度的軟硬分別算出來才可以。因此，

我們就需要用到第二個常數「一·三」。已知經驗值二十五，我們往上乘以「一·三」；往

下除以「一·三」，可得三十三、十九這兩個數字。即三十三、二十五、十九分別代表了中

等長度的硬、標、軟。依照此規律，我們可以得出規格五整排的彈性壓力。（如表格一）

平均分攤，推算毛筆規格的彈性壓力

現在，三個經驗值的直排已經計算出來，接著就來計算橫列的數值。

依然以三個經驗值為基準，將兩個經驗值相減之後，再進行排列。比如，七十減

二十五得到四十五，中間仍有數格，分別扣除十、九、八、七、六、五、四，即可得出

六十、五十一、四十三、三十六、三十、二十五；同樣地，以中標最大的經驗值二五九來說，就

是二五九減掉七十，得到的數值再分別減四十四、三十九、三十四、二十九、二十四、十九，

得出二一五、一七六、一四一、一一三、八十九、七十。這其中的規律是平均分攤的概念。（如

表格二）

長度\規格		4	5	6	7	8	9	10	11	12	13	14	15					
長	硬	24	28	34	40	48	57	67	78	100	127	159	197					
	標準	18	22	26	31	37	44	52	60	77	97	122	152					
	軟	14	17	20	24	29	34	40	46	59	75	94	117					
中	硬	28	33	39	47	56	66	78	91	116	147	185	229	280	337			
	標準	21	25	30	36	43	51	60	70	89	113	142	176	215	259			
	軟	16	19	23	28	33	39	46	54	68	87	109	135	165	199			
短	硬	32	38	45	54	65	77	90	106	134	170	214	265	324	391	416	442	467
	標準	24	29	35	42	50	59	70	81	103	131	165	204	249	300	320	340	360
	軟	19	22	27	32	38	46	54	62	79	101	127	157	192	231	246	261	277

（圖中標示：÷1.16、×1.16、×1.3、÷1.3）

表格一

往上一個長度除以常數 1.16；往下一個長度，則乘以常數 1.16。

往上一個硬度乘以常數 1.3；往下一個硬度，則除以常數 1.3。

長度\規格		4	5	6	7	8	9	10	11	12	13	14	15	16	17	18	19	20	21
長	硬	24	28	34	40	48	57	67	78	100	127	159	197						
	標準	18	22	26	31	37	44	52	60	77	97	122	152						
	軟	14	17	20	24	29	34	40	46	59	75	94	117						
中	硬	27	33	39	47	56	66	78	91	116	147	185	229	280	337				
	標準	21	25 經驗值	30	36	43	51	60	70 經驗值	89	113	142	176	215	259 經驗值				
		-4	-5	-6	-7	-8	-9	-10	-19	-24	-29	-34	-39	-44					
	軟	16	19	23	28	33	39	46	54	68	87	109	135	165	199				
短	硬	32	38	45	54	65	77	90	106	134	170	214	265	324	391	416	442	467	
	標準	24	29	35	42	50	59	70	81	103	131	165	204	249	300	320	340	360	
	軟	19	22	27	32	38	46	54	62	79	101	127	157	192	231	246	261	277	

表格二

透過三個經驗值，接著依照平均分攤規律，計算出橫列的數值。

小筆的增減幅度比較小，是因為小筆多一公釐，或少一公釐，之間的差異並不大，但是大筆多一公釐或少一公釐，直徑增加的幅度就會開始加大。以規格八跟規格九為例，這兩種規格的毛筆只相差一公釐，毛也只會差一點點，但是規格十一跟規格十二的直徑雖然只差一公釐，但毛的跨度加大，是以規格十一作為分水嶺。

當跨度平均分攤之後，到規格十七為止，中標的數字都已經填滿了，現在就可以向上、向下計算出其他規格、其他長度的彈性壓力數值。

值得注意的是，不同的毛料可以製成的長度都有極限。以中標為例，狼毫的話，規格十七就是它的長度極限，想要再長只能是羊毫跟豬鬃等毛料，因此二五九是狼毫中標的極限。

從經驗值推算出橫排的數值，再往上或往下算出直排數值，依據這些數值，即使是短毛也會有極限，最短、最硬的毛筆，只能做到四百六十七公克；而最短、最軟的毛筆，則只能做到兩百七十七公克。

狼毫的極限，手寫計算數值

從規格十七製作到一個經驗值二五九，分別乘以一·三、除以一·三，算出中硬跟中軟，分別是三三七跟一九九，由於狼毫的長度最長只能做到中標的十七公釐，再往上找不到更長的毛料了，沒辦法計算。於是，就只能拿最長的狼毫去配，配到長度的極限，這跟前面所說的數列計算方式已經不同，所以規格十八到二十短的硬、標、軟，是以另外的分攤計算公式，手寫計算出數值。（如表格三）

長度\規格		4	5	6	7	8	9	10	11	12	13	14	15	16	17	18	19	20	21
長	硬	24	28	34	40	48	57	67	78	100	127	159	197	241 狼毫 羊毫 ↓49	290 −19 ←	309 −19 ←	328 −19 ←	347 −19 ←	366
	標準	18	22	26	31	37	44	52	60	77	97	122	152	185 ↓38	223 −15 ←	238 −15	253 −14	267 −15	282
	軟	14	17	20	24	29	34	40	46	59	75	94	117	143 ↓29	172 −11	183 −11	194 −12	206 −11	217 ÷1.16
中	硬	27	33	39	47	56	66	78	91	116	147	185	229	280 ×1.3	327 −22	359 −22	381 −22	403 −22	425
	標準	21	25	30	36	43	51	60	70	89	113	142	176	215	259 經驗值 −17	276 −17	293 −17	310 −17	327
	軟	16	19	23	28	33	39	46	54	68	87	109	135	165 ÷1.3	199 −13	212 −13	225 −13	238 −14	252 ÷1.16
短	硬	32	38	45	54	65	77	90	106	134	170	214	263 ×1.16	324	391 −25	416 −26	442 −25 極限+26	467	495
	標準	24	29	35	42	50		70	81	103	131	165	204	249	300 ÷1.3	320	360	379 ÷1.3	
	軟	19	22	27	32	38	46	54	62	79	101	127	157	192	231	246 ÷1.3	277	292 ÷1.3	

表格三

狼毫的極限，則以另外的分攤計算公式，手寫計算出的數值。

目前已經有短硬毛筆的極限數值——直徑二十公釐、彈性壓力約四六七公克，想要計算硬度就要除以一‧三，可以推算出短標與短軟分別是三六〇、二七七，再據此平均分攤十七至二十的間距，推算出數值：

四六七往左推算出四四二、四一六，往右推算出四九三（間距二十五左右，四捨五入），即規格十九、十八與二十一的短硬；三六〇往左推算出三四〇、三三〇，往右推算出三七九（間距二十左右，四捨五入），即規格十九、十八與二十一的短標；二七七往左推算出二六一、二四六，往右推算出二九二（間距十五左右，四捨五入），即規格十九、十八與二十一的短軟。

超過二十短硬規格的毛料（二十一）不再是狼毫了，而是綜合毛料（羊毫、豬鬃等），其中並無狼毫。現在胡氏標準公式的短硬、短標、短軟從四到二十一皆已架構完成，我們再以二十一的短硬、短標、短軟，仍然依據一‧一六和一‧三的常數去反推，得到了二十一的中硬、中標、中軟，再得到二十一的長硬、長標、長軟，和十五到二十中硬、中標、中軟的數值。

接著，以規格二十一為基準，平均分攤間距往回推，計算出十五到二十一長硬、長標、長軟的數值。如此一來，所有數值都計算出來，完成了這張「胡氏標準公式」（如表格四），之後檢驗筆毫彈性壓力時，就會以此表格為基準，但因毛毫到底不是鋼鐵，十根細毛和五根粗毛截面積可能一樣，但彈性卻不一樣，所以胡氏標準的數據在正負百分之五之內，都屬標準合格，留下合格毛筆、淘汰不合格的毛筆。這個公式必須有很好的邏輯概念，才能計算出來，否則很容易寫到一半就亂掉，因此，胡氏標準公式是經過反覆驗證、精算與操作而成。

長度\規格		4	5	6	7	8	9	10	11	12	13	14	15	16	17	18	19	20	21
長	硬	24	28	34	40	48	57	67	78	100	127	159	197	241	290	309	328	347	366
	標準	18	22	26	31	37	44	52	60	77	97	122	152	185	223	238	253	267	282
	軟	14	17	20	24	29	34	40	46	59	75	94	117	143	172	183	194	206	217
中	硬	27	33	39	47	56	66	78	91	116	147	185	229	280	337	359	381	403	425
	標準	21	25	30	36	43	51	60	70	89	113	142	176	215	259	276	293	310	327
	軟	16	19	23	28	33	39	46	54	68	87	109	135	165	199	212	225	238	252
短	硬	32	38	45	54	65	77	90	106	134	170	214	265	324	391	416	442	467	493
	標準	24	29	35	42	50	59	70	81	103	131	165	204	249	300	320	340	360	379
	軟	19	22	27	32	38	46	54	62	79	101	127	157	192	231	246	261	277	292

表格四

完成的「胡氏標準公式」。由此表格可發現越長則越軟，數值越小；越短則越硬，數值越大。

04

測筆：研發檢測機器，用職人精神做毛筆

承上得知，我們了解胡氏標準的計算公式，每個規格各自的長度、軟硬的數值都已經標示得清清楚楚。在毛筆製作出來之後，就要使用機器來進行檢測，是否符合該規格的彈性壓力。

鋁製筆桿，誤差不再影響準確性

檢測毛筆規格的重點在於筆頭，但木頭製的筆桿會因為各種因素而忽大忽小導致誤差，如此一來，即使檢測完畢，也沒有用處。因此，我們使用鋁製作出各個規格大小的筆桿以及筆頭（圖一、圖二），在進行檢測時，將做好的筆毛接上鋁製筆頭，再進行檢測（圖三、圖四）。

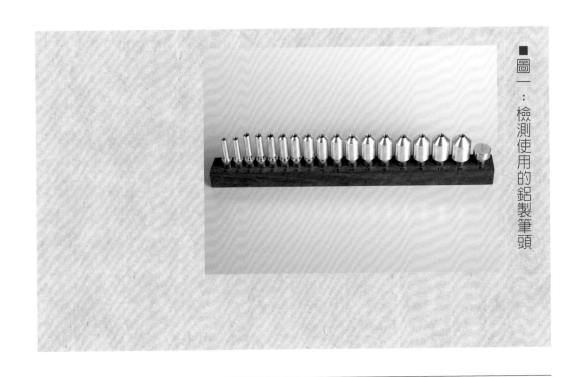

■ 圖一：檢測使用的鋁製筆頭

■ 圖二：檢測使用的鋁製筆桿

胡筆標準

■圖三：檢測使用的鋁製筆桿（接頭）

■圖四：鋁製筆頭筆桿接合樣貌

工欲善其事，必先利其器

想要檢測毛筆的標準，需要有檢測儀器，才可以準確地檢查出是否符合我們制定出來的標準。

因此，我依照人類寫字的習性來設計儀器，例如，握筆角度十二度以及四十五度運筆下壓與行進路線，利用馬達呈現筆的推進，必須使行進速度與力道一致、平穩。

開始檢測毛筆之前，會使用到的儀器為——螢幕顯示電控箱、彈性壓力磅秤器與校正偏心座（圖五），接下來一一介紹。

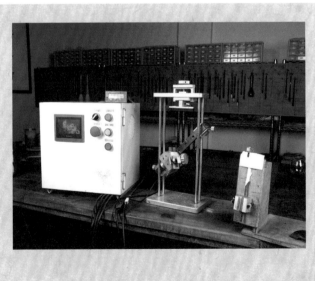

■圖五：檢測毛筆工具

由左至右分別是螢幕顯示電控箱、彈性壓力磅秤器、校正偏心座。

■ 螢幕顯示電控箱：

起初，使用手動推進的方式進行測試，但速度不一，得到的數據都不一樣，後來便設定成電動的，利用馬達推動毛筆。

電控箱可以設定速度，不論是十五、二十五、三十五的速度都可以自由設定，經過設定之後，接下來每一支受測試的毛筆都會是一樣的速度，否則前後的毛筆檢測速度不同，結果也不會是標準的。

■ 彈性壓力磅秤器：

把筆桿裝上彈性壓力磅秤器上，進行彈性的檢測，此時，我們的手都不能碰到毛筆，不然容易造成結果不準確。秤重的方式與一般磅秤一樣，只是它是倒放的。

我們寫字的時候，握筆的角度不會是直挺挺的九十度，很少人會用「戳」的下筆，都是稍微傾斜的方式，跟張老師研究一番後，討論出十二度是一致認為最好的角度，由經驗值推算出來的角度。

事實上，毛筆標準最初的設計為十五度以及十二度，區分為大筆與小筆，但在進行筆桿一體鑽孔時，卻發生了問題，經過多年的摸索，最後決定以十二度的握筆角度，畢竟握筆的角度也會牽涉到穩定度。

以十公釐來講，有長、中、短三種長度規格，我們要測試的彈性，先設定儀器壓到筆肚（中間）需要多少長度。毛料總長扣掉了筆頭根部插入筆孔的深度（每一尺寸的筆孔深度都有其

透過螢幕顯示電控箱，可以觀看整體操作資訊，確保流程的準確。

胡琴標準

直徑 長度	Ø4	Ø5	Ø6	Ø7	Ø8	Ø9	Ø10	Ø11	Ø12	Ø13	Ø14	Ø15	Ø16	Ø17	Ø18	Ø19	Ø20	Ø21
長	24.5	29	33.5	38	42.5	47	51.5	56	60.5	65	69.5	74	78.5	83	87.5	92	96.5	101
標準	21	25	29	33	37	41	45	49	53	57	61	65	69	73	77	81	85	89
短	17.5	21	24.5	28	31.5	35	38.5	42	45.5	49	52.5	56	59.5	63	66.5	70	73.5	77
孔深	4	4	4	5	5	6	6	6	7	7	8	8	8	9	9	10	10	10

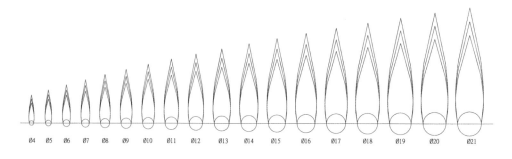

毛筆檢測規格表

標準）；以後，剩下的部分除以二，就是筆肚的所在。

例如，直徑二十一有三種長度——短、中、長，先測試短的筆頭，扣掉根部後的長度為三十八‧五，一半即是三十八‧五除以二，四捨五入後可得十九，也就是筆肚，因此把機器的位置定在十九公釐。

速度設定在五十公分／一分鐘，就是用一分鐘跑五十公分的速度來檢測它，這是我們平時寫毛筆的速度，模擬這個速度來檢測毛筆。

■ 校正偏心座

檢測毛筆前，第一個動作首先要「校正」。

將筆毫沾濕、梳毛，確保沒有打結之後，接上校正偏心座上，尖對尖，確認中心點是否對齊。

檢測筆毛，每一步都不可忽略

當一切的準備都就緒後，校正偏心座會先把筆桿跟筆毛都確認對齊中心點，不偏不倚，才可以開始進行檢測。

將製作完成的筆頭接到鋁製筆桿上。

將筆桿裝在校正偏心座,確認中心點是否對齊。

將毛筆放置在彈性壓力磅秤器，鎖緊並設定距離，筆毛的尖頭要稍微有點碰到迷你磅秤，卻又碰不到的若有似無地感覺。

按下電箱的啟動鍵，本次的檢測規格為十二中硬，請參考胡氏標準檢測公式，有一定的數值。

■ 步驟五

磅秤以二十五的速率往下壓，直到十九，最後會測得一個數值，便是此支毛筆的彈性壓力。

每一次在進行毛筆的測試時，都要取五次檢測的平均值，如果在「胡氏標準檢測公式」數值的範圍內，就是達到標準。

為什麼要測試五次呢？因為一支筆有上萬根毛。每批毛的粗細、毛跟毛之間的摩擦力、每一次沾水的多寡，都會造成力量不穩定，形成檢測結果不一樣，因此會有些微的誤差。（我們的誤差值設定在正負百分之五內）

磅秤與電子的結合，每一支筆都有了標準和規範

自古以來，為什麼還沒有人可以做出一套標準的毛筆？只有「胡氏標準製筆」有辦法設計出儀器，檢測出毛筆的標準？

毛筆都是手工製造，由不同的師傅依照經驗製作而成，而手工也就代表著沒有「準確」的標準，因而導致市面上雖然是同一個規格，手感卻都不一樣，甚至是同一位師傅製作的毛筆，也會有所差異。

胡氏標準檢測的儀器最為重要的就是彈性壓力磅秤器，實際上這就是一個迷你磅秤，我將它與電子做結合，只是把磅秤反過來而已。

「為什麼要反過來呢？」張老師看見磅秤器的樣貌後，好奇地問。

主要原因是：當把毛筆朝下掛置，如果沾了水之後，水會滴在磅秤上，這樣子就會多了水的重量，檢測結果就更不準確了。

筆頭測試好，取了檢測五次的平均值，確認符合「胡氏標準檢測公式」後，再接上筆桿，一支筆才算真正完成了！

筆上技藝：想寫什麼字，就用什麼筆！

刻字是一項功夫頗深的技藝，講求的是字體大小勻稱，字距平均，整行字都要像是「一支香」一樣整齊。

刻字的筆順不像我們平時書寫的筆劃，而是一次性刻好相同的筆劃，再刻另一種，因此對於字體結構與排列的熟稔度具有極高的要求，不僅要刀法純熟，還要有書法的底子，才可以為整支毛筆增添美感。

筆上刻字，張文昇老師的絕活

張文昇老師在毛筆上刻字是快要失傳的技藝，都是親手刻製，獨一無二。刻字已然成為他直覺性的動作，憑感覺，刀動手動，是他的絕活。字刻完後再上色，才能把字體顯現出來，大家買了胡筆之後，能夠當作禮物送人，還可以在毛筆上面刻上受贈人的名字，不同於機器雷射，手工刻字別有一番特殊韻味和精緻度。

胡氏標準的毛筆會刻上標章跟題字，即規格「（胡筆）」標章和張文昇製」（本書示範是張文昇老師手工刻字，若無特殊要求，只用雷射刻字或根本不刻字，價位上也會稍微便宜些），「胡筆標章」是代表這支筆符合「胡筆標準」，「張文昇製」是表示由張文昇手法製作出的毛筆。

編碼原則是前兩個數字為筆徑；第三個數字則代表長度，「1」長、「2」中、「3」短；第四碼代表彈性，「1」硬、「2」標、「3」軟，例如 0413 就是 4 號長軟；1821 就是 18 號中硬。

咦？哪種尺寸的筆適合我呢？

相信有很多書法愛好者都曾經遇過這個問題，而初學者更可能會很混亂，看著牆面上一排排的毛筆，大中小，卻不知道該如何選擇。

關於衡量毛筆大小有兩個重要的指標，一是筆頭的直徑，稱為「筆徑」，二是毛筆露出筆桿的長度，稱為「鋒長」。一般來說，只要看毛筆的筆徑跟鋒長，就可以區分毛筆的大小和軟硬度，長的軟，短的硬。

165 胡筆標準

■ 毛筆規格與尺寸

規格	筆頭直徑
小楷	五、六公釐
中楷	八、九公釐
大楷	十一、十二公釐
大筆	十四公釐以上

從表格可以發現到，毛筆書寫大中小的規格直徑，中間跳過了七公釐、十公釐、十三公釐，這是因為各家認知不同，容許一些模糊地帶。

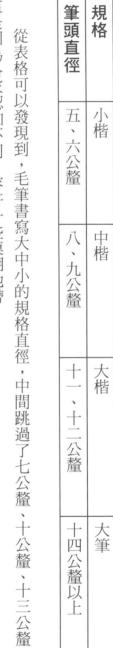

胡筆：大中小尺寸陳列圖（4、6、9、12、17、21）

以下分門別類，來介紹我們常用的規格：

■ 小楷

小楷的鋒長在二十一公釐，筆徑在五公釐左右。寫出來的字大約像是硬幣般大小。常常聽人說：「大筆可寫小字，小筆不宜寫大字。」這是因為筆頭壓散後很難復原，影響之後的使用。

對初學者來說，先學大字，再寫小字會來得較容易，因為大字可以讓我們把字的結構學好，寫好大字後，想要寫小字就會稍容易些。

筆徑 6 公釐的胡筆
（長硬、中硬、短標）

筆徑 6mm
標準大小
24 格紙示範寫法

筆徑 6mm
小筆寫大字
24 格紙示範寫法

筆徑 4mm
標準大小
24 格紙示範寫法

筆徑 4mm
小筆寫大字
24 格紙示範寫法

■ 中楷

中楷的鋒長不超過五十公釐，筆徑約八公釐，這支就是日常中常見的毛筆，寫出來的字大約在六十公釐左右的字體，這樣的尺寸也是最適合初學者練習書法的大小。

剛開始練習書法時，都會拿歐、顏、柳、趙的書帖描紅，建議使用中楷練習。

筆徑 9mm
標準大小
12 格紙示範寫法

筆徑 9mm
小筆寫大字
12 格紙示範寫法

■大楷

大楷鋒長五十公釐以上，筆徑是十一公釐或以上，這種大小的毛筆比較常用於寫對聯、墨水畫。

筆徑 12 公釐的胡筆
（長硬、中硬、短硬）

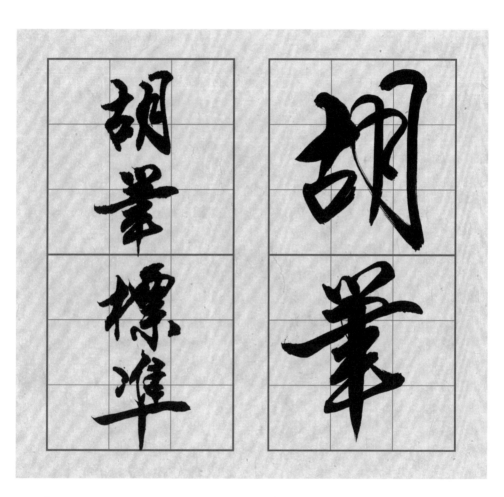

筆徑 12mm
標準大小
6 格紙示範寫法

筆徑 12mm
小筆寫大字
6 格紙示範寫法

筆徑 17mm
小筆寫大字
15 格紙示範寫法

■ 大筆

鋒長六十公釐以上，筆徑是十四公釐以上，這種尺寸的毛筆通常是用來寫牌匾、對聯。

筆徑 17mm
標準大小
6格紙示範寫法

胡筆標準

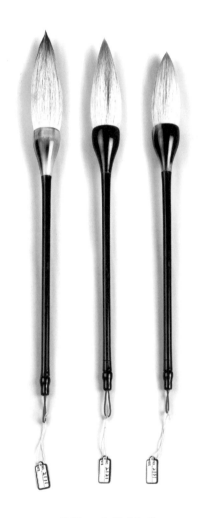

筆徑 21 公釐的胡筆
（長硬、中硬、短硬）

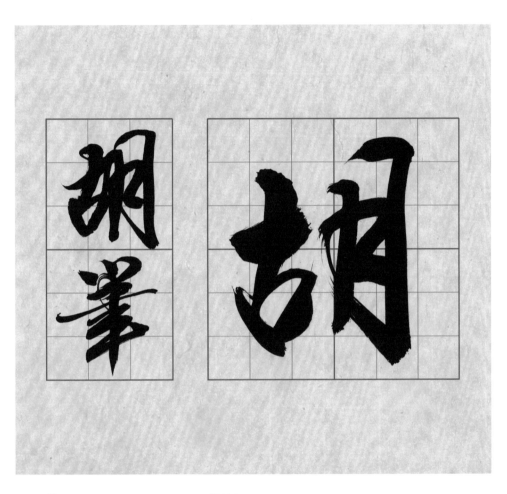

筆徑 21mm
標準大小
6 格紙示範寫法

筆徑 21mm
小筆寫大字
6 格紙示範寫法

什麼字用什麼筆？書法老師寫給你看

介紹了毛筆的尺寸，但許多初學者仍對寫什麼字該用什麼樣的筆感到疑惑，哪一種最為適合？

由張文昇老師示範書寫，用胡筆臨帖「胡筆標準」來呈現——篆書、隸書、楷書、行書（行楷、行草）、草書，六大類各自最適合使用的毛筆。

■篆書

經過多年的演變，篆書從原本方峻的筆劃，演變成現今我們熟知的勻稱線條，想要將篆書寫得好看，需要有多年的筆齡才有可能。所以，一般書寫篆書的人，都是擁有多年的練筆經驗，握筆行字穩健，皆使用純羊毫或兼毫書寫，在胡筆標準裡建議選用長軟來書寫。

筆上刻字的成品，這項刀動手動的直覺式絕活已經是快要失傳的技藝。

<table>
<tr><td align="center">小篆</td><td align="center">大篆</td></tr>
<tr><td>使用筆徑 14 公釐的長軟
毛筆書寫的小篆。</td><td>使用筆徑 14 公釐的長軟
毛筆書寫的大篆。</td></tr>
</table>

隸書相比起小篆，字體更為端正整齊，「蠶頭雁尾」就是在形容隸書的風格。隸書多逆筆突進，字體寬扁，必須使用可以逆筆中鋒書寫的毛筆，因此使用胡筆標準的長軟會比純羊毛更能表現出隸書的波勢。

隸書

使用筆徑 14 公釐的長軟毛筆書寫的隸書。

■楷書

許多人的入門書法就是楷書，它是一種特別規整的字體，結構呈現平穩方正、典雅端莊，「永字八法」為古代書法家練習楷書的運筆技法。楷書在運筆時速度比較緩慢，注重筆對紙的力度，因此選用筆腰韌性好的毛筆，才可以寫出剛柔並濟的效果。

一般選用富有彈性的狼毫或兼毫，才能在點劃、轉折進行收放；由於羊毫的彈性較弱，因此較不建議使用羊毫。

楷書

使用筆徑 14 公釐的中軟毛筆書寫的楷書。

行書的運筆速度快，筆劃變化多，再加上有的筆劃需要一氣呵成，才能寫出行書的效果，所以建議使用硬毫來書寫，才可以展現行書抑揚頓挫的風格變化。

軟毫的韌性低，難以控制，因而較不建議初學者使用軟毫練習行書。

行書	行楷
使用筆徑 14 公釐的中硬毛筆書寫的行書。	使用筆徑 14 公釐的中標毛筆書寫的行楷。

■ 草書

草書的風格自由、狂放，每一筆一畫都具有節奏感，筆劃看似凌亂毫無章法，實際上每一筆都非常講究。因而，為了追求流暢的書寫效果，硬毫比較爽利，便於揮灑。

狂草

使用筆徑 14 公釐的短硬毛筆書寫的草書。狂草是草書中最放縱的一種風格，字與字互相牽連，一氣呵成。

草書

使用筆徑 14 公釐的短標毛筆書寫的草書。

身為一名初學者，建議可以選擇「胡氏標準毛筆」筆徑八公釐、中標的毛筆，對於剛寫毛筆字的人來說較為合適，練習楷書或是行楷都可以順暢地運筆，既有柔韌性，也不乏剛健的彈性。

最重要的是，自古以來，無人做得到——從十八種筆徑，創造出一百六十二種筆性的毛筆，一次解決所有用筆人的困擾，走到筆架前，隨便挑選任一尺寸的筆，沾上些水，都可在水寫紙前試寫，不合的話，再向左右的大小筆徑挑選，或是自上下的長短軟硬度挑選，很容易就可找到自己屬意的傳家筆，這也算是我對人類文明所做的一點小小的貢獻。

千里雲山舒望眼

雨間風物入吟懷

己亥冬月張文昇

胡華標準

06 筆立：立足台灣，讓世界看見「胡氏標準毛筆」

新的一年到來，手機裡社群軟體紛紛響起來，多數人都使用貼圖來傳達新年的祝福。而我，則是拿起毛筆，一筆一畫寫下新年祝福，在相互登門拜年之時，親自送上字帖，藉此展現對親友的重視與祝福之意。

「胡董，你的字不像是哪一派的啊！」有一次，朋友看見我寫的座右銘笑笑地說。

「那是因為我不是臨摹哪一位大師啊，都是隨興寫的。」

「哈！那你這可是自成一格啊！」朋友大笑。

從器械到毛筆，標準毛筆成志業

書法一開始只是我的興趣，偶爾才會拿起筆來寫，沒想到製作毛筆成為現在投入的志業。

從工具製造業跨足書法技藝領域，相當於另一個世界，起初對於書法與毛筆的了解甚少，

彩虹之美因多色而共存

人生之美因多人而共榮

歲次庚子於厚飛堂

作者胡厚飛毛筆手稿：「彩虹之美，因多色而共存；人生之美，因多人而共榮。」
（出自《心靈轉個彎》，洪寬可著）

當再次提起筆揮毫後，才想起了當初寫字的情感。認識張文昇老師後，才意識到如今的毛筆沒有一套相同的標準，為了使得許多愛書法之人士有更好的毛筆，可以揮灑心中的情緒，隨即投入「胡氏標準毛筆」的開創。

從毫無頭緒、設計測試機器，到筆頭規格驗證，從失敗中反覆調整、嘗試，蓄積已久，如今，這一百六十二支毛筆即將面世。因而寫出《胡氏標準：千百年來第一人，創造出毛筆的標準》，期許可以透過本書，讓普羅大眾理解毛筆的製程，以及找到一支適合自己的毛筆有多麼難得。

專業製筆，多一個選擇

毛筆作為一種書寫工具，也許有人會認為書局的毛筆就可以應付學校作業了，但願意花時間、金錢去尋找一支好用的毛筆，幾乎都是喜歡寫字的藝文愛好者。因此，胡氏標準毛筆就是針對這類客群，可以針對客戶所寫的書體、習慣，

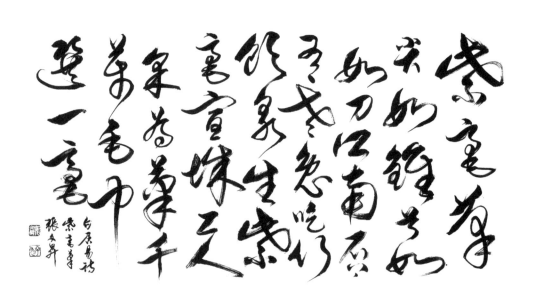

來挑選適合自己的毛筆，等於是客製化一支毛筆，送給自己。

我們普遍到一家毛筆店，購買毛筆都是沒有標準、隨便挑選，店家也不太可能讓消費者一支一支試筆，因為白膠會散開，破壞毛筆初始的完整性，但是胡氏標準的毛筆不需要上膠，可以讓消費者慢慢測試，實際書寫，感受書寫的手感。

在台灣，賣毛筆的專賣店很多，但真正為書寫者客製化的毛筆卻很少，因此我們非常希望可以將「胡氏標準」推廣出去，讓每個愛好者可以有更多的選擇，挑選出適合自己的毛筆，寫出的字也可以呈現到最好。

想要推廣毛筆，就要從解決人類的需求開始，明白使用者的需要與痛點，才不會形成一種虛華的表現，而是要讓人覺得這是實用的東西。

若問書法大家：「你的毛筆去哪裡買的？」、「哪一家最有名？」可能他自己也未必能夠詳細表達正在使用的毛筆。追根究柢，會造成這樣的情況，正是因為每一批的毛筆彈性不一，就連張大千大師也會碰到這個問題。

台灣人口還是比較少的，所以在推廣「胡氏製筆」，思考良久，還是決定先有一家實體店面。「胡氏製筆」的特色就是，分成許多規格，因此只要在第一次購買時，經過機器測試、試寫確認規格，往後想要回購，便可以透過網路購買了。

消費者當然可以拿自己的毛筆到店面詢問，會由專業老師測量筆的長度、直徑、彈性，並且找出與之對應的「胡氏製筆」，提供給消費者嘗試，讓他們有多一種選擇。

當然，不只是在台灣立足，我們更希望將台灣自有品牌行銷到世界上，讓大家知道台灣也可以做出一支高質量、高規格的毛筆。想要將台灣毛筆推廣到世界各地，就得靠櫃位設點，讓大家看見。

然而，設點太少，很難推廣；設點太多，又會造成成本增加。若要在一家店面擺設毛筆寄賣，再加上機器擺設、操作者，讓消費者可以直接在現場看見測試情況，對於毛筆本身才會更有信任感。

另外，在評估通路上面，會特別挑選專業的毛筆店作為首選，尤其是老闆需要懂毛筆，才可以讓消費者得到專業的建議。

唯一指定用筆品牌——胡氏製筆

想要讓對於書法本身沒有太多研究的大眾，更加了解毛筆，就必須要做到廣告推廣，搭配各個活動，藉以提升並凝聚大眾對毛筆的認識與愛好。

推廣方式除了毛筆的交流、書籍知識，以及分享會，跟消費者面對面，讓他們可以親眼見到、親手摸到這支客製化毛筆，透過張文昇老師揮毫胡筆的樣態下，讓消費者更可以直觀感受到毛筆書寫的流暢度與高品質。

這類的活動除了吸引一般消費者，書法專業人士也會親臨現場，想看看到底是什麼樣的毛筆，可以稱作「標準」？這類藝文雅士都有一定的鑑賞能力，相當注重小細節，我們只需要拿

出上好的毛筆來說服，不需要多說什麼大道理。不論是太軟或太硬，我們都可以馬上換給你，共有一百六十二支毛筆供人挑選，一網打盡，從小朋友到垂暮之年的老翁都有適合的毛筆可以使用，書法家除了大筆寫大字外，落款、小字等等需要用到小筆去書寫，任何需求，胡氏標準筆都可以滿足。

推廣是一條漫長的道路，想要快速出名就得砸錢，但成效不一定好。倘若拿出一筆廣告費，不能直接灑下去，這樣就像是灑向大海——換得一場空。所以想要打響品牌，廣告必不可少，同時也要多參與活動、展覽，以及解決各式各樣的危機，過程中可能有人會質疑標準是如何制定、品質等，都需要一一解決。

「千里之行，始於足下。」這一切的一切就從台北開展，加上網路的傳播與曝光、舉辦相關活動，將胡筆如火炬般傳遞開來。等到在台灣有一定的知名度後，再向海外拓展，讓本土唯一的標準毛筆走出國門，邁向全世界，也成為書法名家心中的唯一指定用筆品牌。

胡厚飛雅藝藏品欣賞

筆下揮灑，紓解胸臆，筆上賞玩，怡情養性。

胡筆之外，萬千藏品鑑賞大公開，傳家無價寶流光饗宴——水滴、墨條（硃砂墨、黑墨）、端硯、宜興壺、弓箭、盆栽、竹籃、黑毛柿（黑檀木）等，收攏情意，藏進深韻，帶您一窺殿堂級的風雅逸趣。

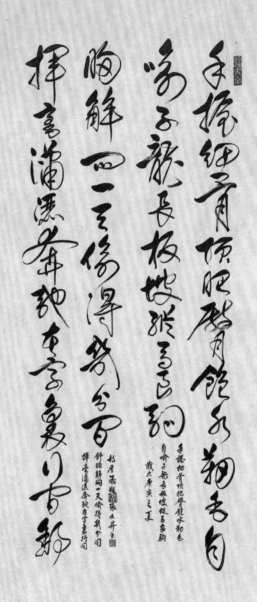

手握細骨頂肥臀飽水韌毛
自喻子龍長坂坡縱馬良駒
戊戌庚寅之夏

舒胸解悶一天偷得幾分閒
揮毫瀟灑奔馳在字裡行間

趙眉采義 張文昇

手握細骨頂肥臀飽水韌毛，自喻子龍長坂坡縱馬良駒，
舒胸解悶一天偷得幾分閒，揮毫瀟灑奔馳在字裡行間。
胡厚飛 ◎ 詩文
張文昇 ◎ 行草

01

水滴

水滴又稱硯滴，當墨汁太過濃稠時，專門用來加水，以調節濃淡的器皿。

硯滴的文化源自於中國，一開始僅是古代文人雅士把玩、收藏的器皿，後來到了日本才發揚光大。直至現在，日本還有許多專門製作水滴的工匠，特此分享這些精巧細緻的水滴藏品。

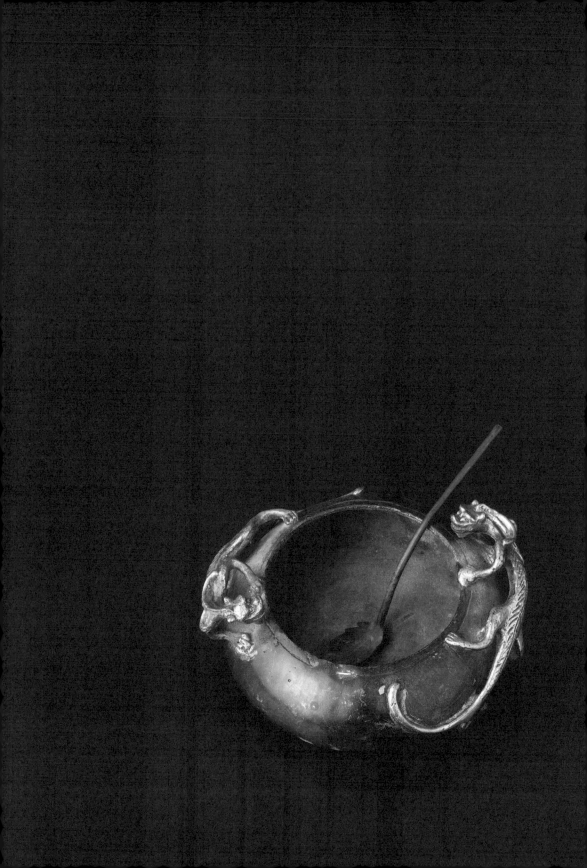

胡擘標準

02
墨條

墨，是毛筆的動力來源，蘸墨提筆，始能一展胸臆。

除了一般較為常見的黑墨，硃砂墨更是我的心頭好，據傳是古代皇帝眉批時使用，比一般墨塊沉重，磨出的顏色也是沉甸甸的暗紅，這種紅往往被稱作「狀元紅」，古時，除了作為眉批之用，也用在試卷批改、抄寫經文等重要事務上。

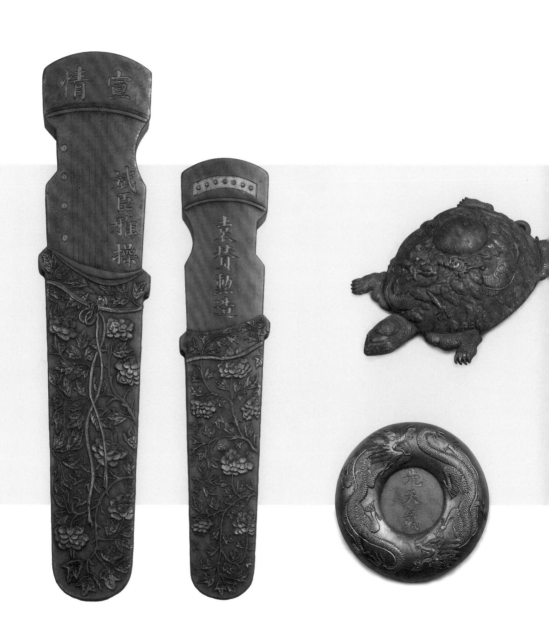

202

03

端硯

硯台屬「發墨」之器，有陶、泥、石等各式材質，論工藝、重品相，用手撫摸，如嬰兒之肌，滑潤細緻即為上品，沾水試硯，如船過無痕，墨水於其間，就像是一汪泉，看似清清淺淺，實則深不可測。

我的主要藏品多是「名硯之首」的端硯，特別是出自老坑，累積下來大約已有上千方，這裡特別分享給「文房四寶的同好」。

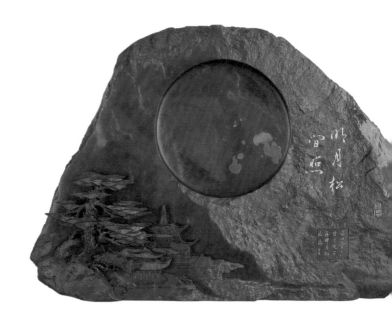

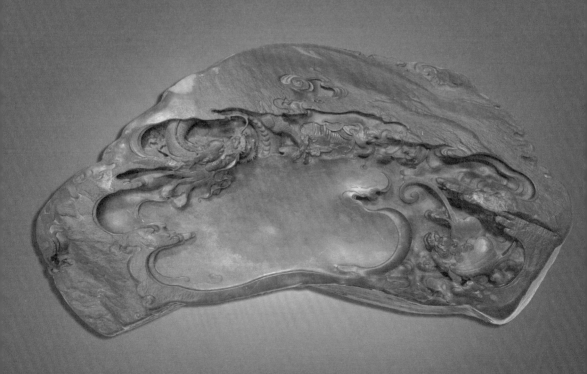

04 宜興壺

宜興壺又稱紫砂壺，相傳源自宋代至明武宗正德年間，由於材料多來自宜興紫砂礦土，產自江蘇宜興，因而有此美名。

這些雅美別緻的茶壺，材質多精選自宜興、蜀山等名地生產，好茶當然要配好壺，品茗之間，同時欣賞壺身包漿光澤慢慢變化，茶味雋永醇厚，唇齒自留香，體現了古代文人的一種優雅姿態。

兩壺下肚心自靜，來寫它幾筆吧！

獅燈壺
泥料：蜀山特級紫砂泥
底款：江記孟臣

朱泥逸公壺
泥料：宜興蜀山精選朱泥料
底款：逸公（惠逸公）

胡畢標準

綠泥刻經線圓壺
泥料：宜興一廠精選本山綠泥
壺身：手刻「般若波羅蜜多心經」一首
底款：徐華大製（宜興一廠資深壺藝師）

舖砂四方開光壺
泥料：宜興一廠特選紫砂
底款：華小其

竹報平安壺
泥料：宜興一廠特藏紫砂泥
底款：高祥娟（宜興一廠資深壺藝師）

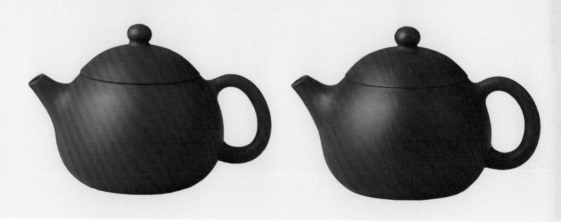

西施壺
泥料：宜興一廠精選紅土
底款：毛映紅

西施壺
泥料：宜興一廠精選紫砂
底款：毛映紅

胡榘標準

弓，是世界上最早出現的彈射類遠射武器之一；箭，指的是由弓或弩所射出的武器，外型通常是一根堅硬的長桿。傳統弓，基本上由木、角及腱三部分組成；一支箭，則包括了箭頭、箭身、箭羽和箭尾等部分。

君子之學，藏於六藝——禮樂射御書數，更是古代儒家要求學生掌握的六種基本才能，其中的「射」又是指射箭，藉助弓或弩的彈力將箭射出的一種活動。本藏品特與大家分享自己日常把玩，及至下場練習的弓與箭。

左圖是我所收藏把玩的角弓，和我自己設計、手工製作的蒙古弓，所謂的角弓就是不用任何現代的材料，完全依照古法，用木枝、竹片、牛角、鹿腳筋、魚鰾膠，進行近二百道的工序，純手工製作完成。

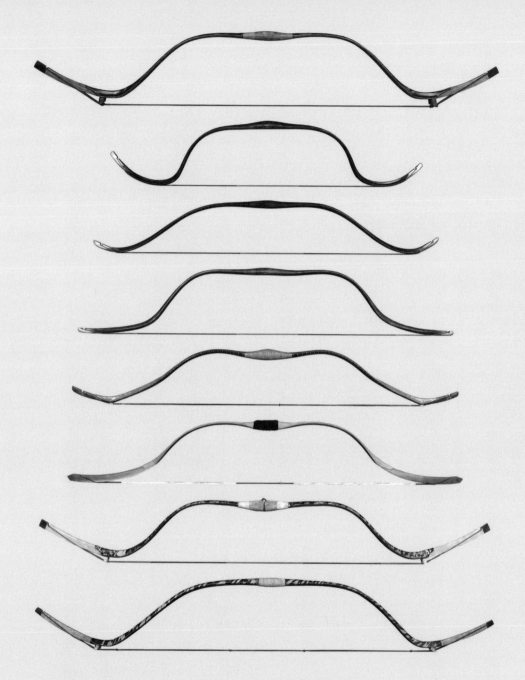

此圖從上向下依序為：
清弓、北印度莫臥兒螃蟹弓、明代小梢弓、明代長梢弓、土耳其弓、我自己設計和手
工製作的蒙古弓、摺疊清弓、清弓（雍正皇帝御用葡萄面角弓）

胡琴標準

此圖呈現收藏的「箭」，從上向下依序為：

一、哨箭：戰時做訊號傳遞用。狩獵時作為引誘或驚嚇野獸動物，使其從草叢跑出來。

二、清式齊鈹箭：狩獵用箭，造成獸物身上大創傷時使用。戰爭時，也會拿出來擊打沒有穿甲衣的敵人。

三、清式官兵箭：一般征戰中，軍官士兵常用的戰鬥鈹箭。

四、清式鈹箭：狩獵用箭，用來造成獸物身上的大創傷。

五、哨箭：戰時做訊號傳遞用。狩獵時，作為引誘或驚嚇野獸動物，使其從草叢跑出來。

六、內插式四稜形靶箭：平時習射射靶用。

七、日式或韓式靶箭：平時習射射靶用，征戰時也會拿來使用。

八、現代套頭式靶箭：平時習射射靶用。

九、北印度莫臥兒螃蟹弓用箭：因前金屬特長，重量很重，貫穿性比一般箭強上好幾倍，屬於重炮型的箭，一般於征戰中使用。

十、現代套頭式靶箭：平時習射射靶用。

十一、土耳其飛箭（又稱鄂圖曼式飛箭）：鄂圖曼帝國地區晚期沒有戰爭時，拿來射遠比賽使用的飛箭，金屬頭亦有殺傷力。

十二、土耳其飛箭（又稱鄂圖曼式飛箭）：鄂圖曼帝國地區晚期沒有戰爭時，拿來射遠比賽使用的飛箭，牛角頭純屬娛樂比遠用。

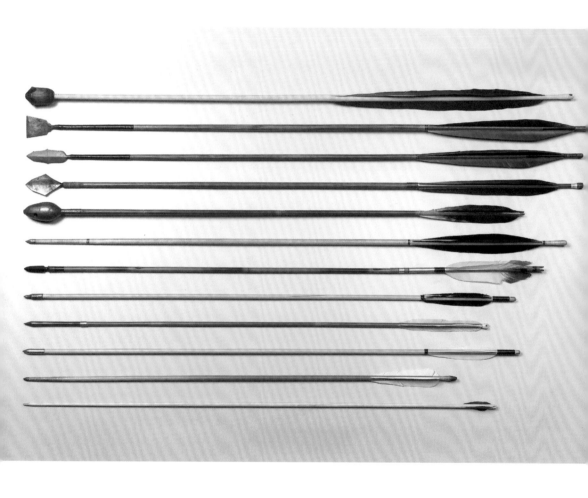

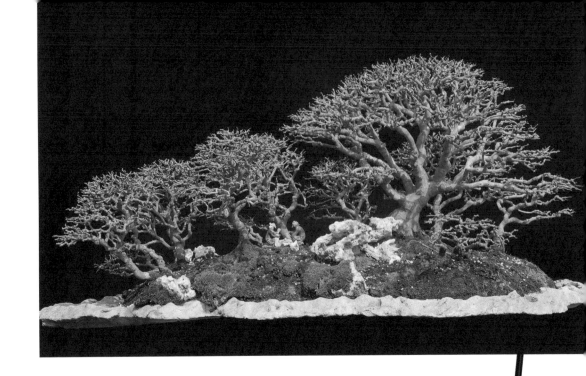

06 | 盆栽

盆栽，作為一種花藝，不只可以造景觀賞，還能夠怡情養性，甚至具有創造格局（造局）、韜光養晦（靜心）的功用。

觀盆中之寂，修日常之心，讓自己處於「境」之中，儘管身處亂世，心仍不為所惑。

07 竹籃

一個有禪味的花器，只要靜靜地放在那裡，自然帶來一份安寧、沉靜，當和黃土沉香結合，更展現恆古的美，插上花，就顯得俗啦！

胡畢標準

08 ｜ 黑毛柿臥香座

黑心柿，屬於台灣原生種名貴的黑檀木，生長非常緩慢、質地非常堅硬、密度極高、絕對沉水，在屏東山區，當大到某種程度後，不知是何種原因會爆裂成一塊塊、一片片、一支支，在掉落土中經過幾十年的腐化，所有的尖端毛邊皆退化，呈現眼前的就是各種肌理千姿百態的奇木，把它拿來和沉香結合，就是各種絕美的臥香座台啦！

話說十年前，我拿了一塊未腐化的黑毛柿放在戶外，日曬雨淋，竟然沒有絲毫改變，因此我估計在土裡最少要五十年以上的腐化，才有可能蛻去端角，真是頑固的傢伙。

胡華標準

這面是樹皮。

這面是樹心肉部。

胡琴標準

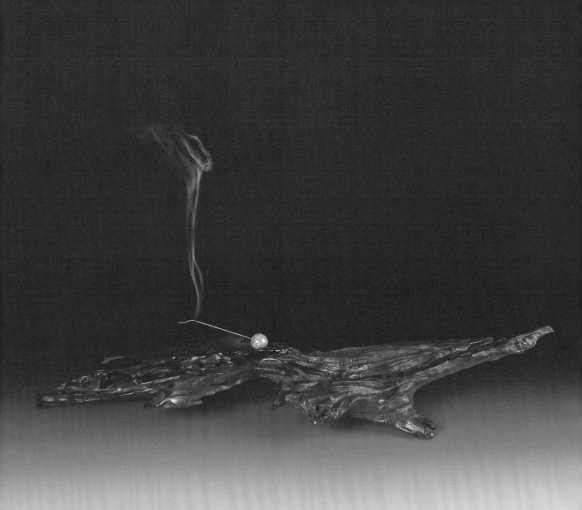

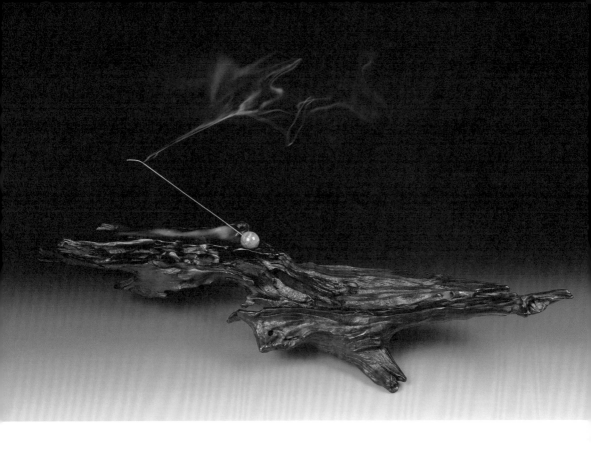

此面為樹心肉部。

此面為樹皮。

作者簡介

胡厚飛　Bobby Hu

商業與藝術的跨域斜槓

手工具發明家、創意製造者

星聯鋒股份有限公司董事長

全球旭能有限公司董事長

「胡氏標準」毛筆規格創立者

胡筆標準（股）公司創辦人

自一九九八年起開始申請專利，台灣至今已累計超過三百多件，全球總計約有一千多件，棘輪扳手為其代表作。擘劃毛筆的標準化，投入逾十年反覆測試發展出一百六十二種規格化的毛筆，打破千年傳統，期許一解書法懸而未決的難題。

一手操持工具，追求魔鬼細節，奠定了不容撼動的國際影響力；一手揮毫品茗，嶄露藝術本質，架築出一場身心靈的改造工程。熱愛工具研發與風雅藝趣，擺盪在理性與感性間的自如轉換，外顯奔放靈魂的大氣天成，來自時時觀照內心、成全共好的執事之手。

一如個人座右銘：「彩虹之美因多色而共存，人生之美因多人而共榮。」

毛筆示範

張文昇　書藝家

毛筆工藝人
書法歷程五十年

一九八一年創立「張文昇毛筆工作坊」，集製筆、教學、書藝於一身，出身毛筆製作世家，傳承自嘉義母親的工序。

自嘲近廟欺神，幼時不愛練毛筆，後來投入製筆天地才開始真正懂寫字，是個會寫書法同時會製筆的工藝人。

師承書法大家謝宗安、王北岳，畫家徐谷庵，為「胡筆標準‧張文昇製」開創夥伴。

■ 參與書會
「中華書道學會」元老會員之一、「中華民國書學會」、「尚玄書會」、「中華書畫印藝學會」、「墨音書會」

■ 作品合輯
「中華書道學會」作品展集（一至二十五週年）
「橄欖薪傳」謝宗安一百一十歲紀念展集

國家圖書館出版品預行編目（CIP）資料

胡筆標準：千百年來第一人，創造出毛筆的標
準/胡厚飛作. --第一版. --臺北市：博思智庫，
民 109.11 面；公分

ISBN 978-986-99018-7-1（平裝）. --
ISBN 978-986-99018-8-8（精裝）

1. 書法 2. 毛筆

942 109014131

FIKA 014

胡筆標準 千百年來第一人，創造出毛筆的標準

作　　者｜胡厚飛
毛筆示範｜張文昇
主　　編｜吳翔逸
執行編輯｜陳映羽
專案編輯｜胡　梭・千　樊
資料協力｜陳瑞玲・李海榕
攝　　影｜張憲儀
美術主任｜蔡雅芬

發 行 人｜黃輝煌
社　　長｜蕭艷秋
財務顧問｜蕭聰傑
出 版 者｜博思智庫股份有限公司
地　　址｜104 台北市中山區松江路 206 號 14 樓之 4
電　　話｜(02) 25623277
傳　　真｜(02) 25632892

總 代 理｜聯合發行股份有限公司
電　　話｜(02)29178022
傳　　真｜(02)29156275

印　　製｜永光彩色印刷股份有限公司
第一版第一刷 西元 2020 年 11 月

ISBN 978-986-99018-7-1（平裝）
ISBN 978-986-99018-8-8（精裝）
© 2020 Broad Think Tank Print in Taiwan

博思智庫股份有限公司
博思智庫粉絲團　Facebook.com/broadthinktank